V 73184

CATALOGUE

DE LA BELLE COLLECTION

DE TABLEAUX

DES ÉCOLES

ITALIENNE, FLAMANDE, HOLLANDAISE ET FRANÇAISE

CONNUE SOUS LE NOM DE LA

Collection de M. DUVAL, de Genève

Par M. MEFFRE, Aîné, Expert
101, RUE MONTMARTRE, PARIS.

La Vente de cette riche et précieuse Collection aura lieu les Mardi 12
et Mercredi 13 Mai,

Dans les Salles de M. PHILLIPS, Commissaire-Priseur
73, Bond street, à Londres.

La Vente commencera chaque jour à 1 heure très précise de l'après-midi.

L'Exposition aura lieu les Jeudi, Vendredi, Samedi et Lundi qui précèdent la Vente,
de 10 heures du matin à 6 heures du soir.

PARIS
IMPRIMERIE DE GUSTAVE GRATIOT
11, RUE DE LA MONNAIE
1846

AVIS.

Les acquéreurs n'auront rien à payer en sus du prix des adjudications.

Les Tableaux seront vendus dans l'ordre du Catalogue.

NOTA. Le prix du présent Catalogue, orné de 19 estampes, est de 3 francs. — On peut se le procurer aux adresses ci-dessous :

LONDRES.	Smith, New-Bond street, 137.
—	Mawson, 3, Berners street.
—	Chinnery Thames street.
EDIMBOURG.	Black, libraire.
GLASGOW.	
DUBLIN.	M. Wattkins, marchand de tableaux.
GENÈVE.	Managa frères, marchands d'objets d'art.
—	Briquet et Dubois, marchands d'estampes.
BERNE.	Burgdorfer, marchand d'estampes.
BALE.	Schruber et Walz, marchands d'objets d'art.
PARIS.	L'auteur, 161, rue Montmartre.
—	François, rue du Croissant, 10.
—	Pilot, place de la Bourse, 6.
—	Simonet, expert, rue de l'Évêque, 1.
—	Warneck, rue Neuve-des-Augustins, 19.
LYON.	Hoet, marchand d'estampes.
LILLE.	Tanoé, marchand de tableaux.
ROUEN.	Haebecht, marchand d'estampes.
BRUXELLES.	Héris, rue Royale, 17.
—	Leroy.
—	Meffre, 6, rue Traversière, hors la porte Scarbeek.
COLOGNE.	Lorent, marchand de tableaux.
VIENNE.	Artaria et comp.
BERLIN.	Reimer.
MUNICH.	Brulliot, conservateur du musée.
DRESDE.	Arnold, marchand d'estampes.
LEIPSIC.	Brockhaus et comp., libraires.
FRANCFORT.	Wimpfen et Goldschmidt, antiquaires.
—	Jugel, marchand d'estampes.
HAMBOURG.	Commeter, marchand d'estampes.
MANHEIM.	Artaria et Fontaine.
ST-PÉTERSBOURG.	Van Regmorter.
ANVERS.	Verlinden.
LIÈGE.	Van Marck, marchand d'estampes.
GAND.	Tessaro, marchand d'estampes.
AMSTERDAM.	De Grootero.

L'astérisque (*), à la suite de la description, annonce que le Tableau est gravé. Les Gravures se trouvent jointes au Catalogue.

CATALOGUE

D'UNE BELLE COLLECTION

DE TABLEAUX

DES ÉCOLES ITALIENNE, FLAMANDE, HOLLANDAISE ET FRANÇAISE.

PREMIÈRE VACATION.

1 **BREUGHEL** (Jean, dit DE VELOURS).

La Mort d'Adonis. Les figures peintes par Van Balen sont touchées avec esprit, et en harmonie de style et de couleur avec le paysage. La scène se passe à l'entrée d'une forêt. Plusieurs chiens, à la poursuite du sanglier sont sur le point de venger la mort de leur maître. La profondeur de la forêt est rendue avec beaucoup d'art. Sur le devant une eau tranquille, riche en végétations aquatiques, partie où excellait Breughel, contribue au mérite du tableau. Le fond, quoiqu'un peu poussé au bleu, ne dérange pas sensiblement l'accord général.

Sur cuivre, haut. 31 cent., larg. 47 cent.

2 **MIGNARD.**

Tête d'homme.

Ovale sur cuivre, haut. 13 1/2 cent., larg. 11 cent.

3 **BRÉEMBERGH** (Bartholomé).

Dans une grotte, on voit une pénitente agenouillée devant un prie-Dieu formé d'un quartier de pierre sur lequel sont placés une tête de mort et un livre. Ce joli tableau, d'un faire léger, d'une couleur brillante, est touché avec esprit. (Du cabinet de M. Avary, d'Orléans.)

Haut. 11 cent., larg. 22 cent.

4 **ROMBOUTS** (Théodore).

Tête d'homme grande comme nature, peinte de verve, et d'une couleur brillante. Ce portrait se soutient à côté des belles productions de l'école flamande.

Sur toile, haut. 50 cent., larg. 40 cent.

5 GUERCHIN.

Saint Jérôme. Assis devant une table il tient un in-folio et place des lunettes sur son nez. Une draperie rouge passée sous le bras droit couvre la partie inférieure du corps. Deux grands livres servant de pupitre et une tête de mort sont placés sur la table. Ce tableau est d'un dessin correct et d'une belle exécution. (Du cabinet de M. Labensky.)

 Sur cuivre, haut. 16 cent., larg. 21 1/2 cent.

6 SCHOOTEN (Georges Van).

Portrait en pied d'un homme âgé de 38 ans. Il est vêtu de noir et chaussé de bas bruns. Sa main gauche est placée sur sa poitrine; de la droite il tient son chapeau. L'appartement est décoré par une table recouverte d'un tapis, et un rideau en étoffe de soie. Ce tableau se fait remarquer par son dessin correct, sa touche ferme et sa couleur vraie.

 Sur cuivre, haut. 17 cent. 1/2, larg. 13 cent. 3/4.

7 SEIBOLDT (Chrétien).

Portrait d'un militaire. Son teint enluminé, sa barbe mal faite, annoncent un ami de la joie; il est vêtu d'un cuirasse cachée en partie sous un manteau: c'est probablement le portrait de quelque seigneur hongrois ou polonais. Ce tableau d'un grand fini est beau d'effet et de couleur.

 Sur toile, haut. 56 cent., larg. 46 cent.

8 WITT (Emmanuel de).

Intérieur d'église. L'effet du soleil est piquant, la perspective parfaite, les figures bien dessinées et heureusement distribuées pour l'ensemble de ce charmant échantillon.

 Sur bois, haut. cent., larg. cent.

9 MÉER (Jean Van der).

Un pâtre à genoux se désaltère dans le courant d'une eau limpide se servant de son chapeau en guise d'écuelle: de beaux arbres, un beau chien et quelques moutons ajoutent de l'intérêt à ce charmant paysage qui réunit un effet large et brillant au fini le plus précieux.

 Sur cuivre, haut. cent., larg. cent.

10 **CARRACHE (Louis).**

Hercule enfant étouffant le serpent. Le même sujet, de même grandeur, se voit au musée de Paris; l'originalité de celui-ci n'est cependant pas douteuse. Ces répétitions sont fréquentes à l'égard des petits tableaux.

Sur bois, haut. 20 cent., larg. 15 cent.

11 **ELZHEIMER (Adam).**

L'Ange et le jeune Tobie, précédés d'un petit chien, cheminent au clair de la lune le long d'un ruisseau. L'ange tient un flambeau allumé. Sur la rive opposée, on voit un troupeau de bœufs et de moutons, et deux bergers près d'un feu qui pétille. Le peintre a su conserver l'unité d'effet, malgré les trois lumières produites par la lune, le flambeau, et le feu auquel les bergers se chauffent. Les figures sont peintes avec une finesse de pinceau et un goût remarquables.

Sur cuivre, haut. 11 cent., larg. 15 cent.

12 **CUYP (Albert).**

Au bord d'une rivière qui va se perdre dans un horizon lointain, s'élève une montagne garnie d'arbres et de broussailles. Cette rivière se partage sur le premier plan, et forme une île au milieu de laquelle on voit une église entourée d'arbres, un pont de bois traverse un des deux bras et conduit à un petit chemin, sur lequel plusieurs paysans se reposent. Cette composition est, comme toutes celles de ce maître, très simple, mais d'une belle couleur et d'une grande vérité de ton.

13 **ROMAIN (Jules).**

Douze enfants des deux sexes dansent en rond : leurs attitudes variées sont toutes gracieuses. Un enfant jouant du violon, un autre sonnant de la trompette, composent l'orchestre.

Sur toile, haut. cent., larg. cent.

14 **KABEL (Adrien Van der).**

On voit sur le devant quatre figures en conversation et un mulet chargé; plus loin deux bergers conduisant un troupeau. Le fond présente un paysage montagneux d'un beau style enrichi de belles fabriques. (Du cabinet du général Saymonor, à Saint-Pétersbourg.)

Sur toile, haut. cent., larg. cent.

15 DECKER.

A droite, des constructions pittoresques baignées par une rivière ont pour fond un bois touffu. A gauche, deux hommes pêchent à la ligne ; le terrain sur lequel ils sont assis sert de repoussoir à cette partie du paysage qui offre un aspect marécageux. Trois figures et un bateau enrichissent le premier plan. Les fabriques, le ciel, les arbres, les eaux, soutiennent le voisinage des Ruysdaël et des Hobbéma.

<div align="center">Sur bois, haut. 40 cent., larg. 51 cent.</div>

16 REMBRANDT (Van Ryn).

Trois ecclésiastiques en costume. L'un deux, devant un pupitre chargé de livres, met ses lunettes et s'apprête à lire dans un grand in-folio que le second soutient en s'entretenant avec le troisième qui paraît être un frère servant. Plusieurs gros volumes sont dispersés sur le plancher. Ce tableau est beau d'effet et de couleur.

<div align="center">Sur toile, haut. 55 cent., larg. 44 cent.</div>

17 KAREL DUJARDIN.

Composition de cinq figures qui paraissent être des portraits pris dans l'atelier du maître. Petit tableau largement touché et d'une belle exécution.

<div align="center">Ovale sur ardoise, haut. 10 cent., larg. 12 cent.</div>

18 CARRACHE (Augustin).

L'ensevelissement du Christ. Composition de huit figures. Tableau peu terminé, mais d'un bel effet, d'une couleur sévère et d'un bon goût de dessin.

<div align="center">Sur bois, haut. 51 cent., larg. 42 cent.</div>

19 VOYS (Ary de).

Portrait d'un marin. Son attitude est tranquille et fière. Armé d'une cuirasse et coiffé d'un chapeau orné de plumes, il tient un drapeau à la main. Son expression est calme et peint la résignation du courage. Un mât de vaisseau et une épaisse fumée produite par un coup de canon servent de fond à cette belle figure.

<div align="center">Sur bois, haut. 19 cent., larg. 16 cent.</div>

20 **BOURDON** (Sébastien).

L'Adoration des Mages. Les murs d'un édifice splendide métamorphosé en étable servent de refuge à la sainte Famille. Les Mages, accompagnés de nombreux serviteurs, déposent l'or et la myrrhe et adorent le nouveau-né. Joseph, assis sur une balustrade, assiste d'un air pensif à cette scène, tandis qu'un groupe d'anges la glorifie du haut des ruines. Le fond, d'un effet vaporeux, présente des constructions d'un style oriental. Comme tableau d'histoire, c'est un des beaux du maître, qui, en général, réussissait mieux dans la représentation des scènes familières et dans le paysage.

<p align="center">Sur toile, haut. cent., larg. cent.</p>

21 **WYCK** (Thomas).

Intérieur d'un laboratoire de chimiste. Entouré d'une multitude d'objets relatifs à son art, tels que fourneaux, alambics, cornues, fioles, pots et flacons; un chimiste, secondé par deux élèves, travaille à la composition de quelque panacée. Le grand nombre d'ustensiles en métal, en verre, en terre vernie éclairés par le jour unique d'une fenêtre devraient nuire à l'effet général par l'infinité de petits points brillants qu'ils présentent, mais il n'en est rien, l'ensemble du tableau est harmonieux, la couleur en est forte et transparente. (De la galerie WINCKLER).

<p align="center">Sur bois, haut. 52 cent., larg. 47 cent.</p>

22 **NETSCHER** (Constantin).

Portrait en pied d'un homme dans le costume civil des boyards avant les réformes de Pierre le Grand. On suppose que c'est le portrait de quelque grand personnage qui aurait précédé le czar en Hollande. Le kaftan en piqué de satin vert-glauque que recouvre en partie une pelisse en soie rouge doublée de martre-zibeline, le ceinturon en maroquin brodé en argent et retenu par des agrafes d'or, la dentelle de la cravate, tous les détails sont rendus avec beaucoup de perfection.

<p align="center">Sur toile, haut. 67 cent., larg. 45 cent.</p>

23 **LAURI** (Philippe).

Moïse sauvé des eaux. Composition de six figures. Un dessin correct et gracieux, une couleur harmonieuse, un paysage bien approprié à la scène placent

ce tableau au nombre des bonnes productions de ce maître. (Du cabinet de
M. Arsay, d'Orléans).

Sur toile, haut. 28 cent., larg. 23 cent.

24 LAURI (Philippe).

Le buisson ardent. Composition de quatre figures, faisant pendant au précédent et d'un mérite égal. (Du cabinet de M. Arsay, d'Orléans).

Sur toile, haut. 23 cent., larg. 23 cent.

25 WERF (Adrien Van der).

Samson et Dalila. Samson trahi par sa maîtresse est endormi sur ses genoux ; elle tient d'une main la chevelure de son amant qu'elle présente à un Philistin, de l'autre les ciseaux qui ont servi à consommer le crime. Cette composition est pleine de grâce, d'une couleur suave et d'un dessin élégant. (De la galerie WINCKLER).

Sur bois, haut. 35 cent. 1/2, larg. 27 cent. 1/2.

26 ASSELYN (Jean).

Sous l'arche d'un pont de construction solide, un batelier, debout dans sa nacelle, est en marché pour le passage de la rivière avec un homme placé sur le devant et vu de dos. A gauche, un jeune berger fait traverser un gué à trois vaches, et, sur un plan plus rapproché, on voit deux hommes à cheval et en conversation. Le fond présente un beau site d'Italie vu au coucher du soleil. Ce tableau est un des plus parfaits du maître. (De la galerie WINCKLER, à Leipzig, ci-devant Delarmier, à La Haye).

Sur toile, haut. 40 cent., larg. 55 cent.

27 STREY ou STRY (Van).

Une belle vache noire se désaltère dans une mare, derrière elle une vache rousse reçoit la principale lumière. A droite, deux bergers couchés sur un petit tertre surveillent le troupeau. Une baraque et un vieux mur, vivement éclairés par le soleil, servent de fond de ce côté. A gauche, trois moutons se détachent sur un fond de paysage d'un ton vigoureux. Un ciel nuageux et brillant indique une journée brûlante d'été.

Sur bois, haut. 27 cent., larg. 36 cent.

28 WOUWERMANS (Philippe).

Une paysanne tenant un enfant sur ses genoux, et à côté d'elle une petite fille coiffée d'un chapeau de paille, forment sur le devant un groupe remarquable par l'énergie de la couleur et la vérité naïve des figures. Un homme enveloppé dans un manteau chemine le long des fabriques qui se dessinent avec vigueur sur le ciel.

Sur bois, haut. cent., larg. cent.

29 TÉNIERS (David, LE JEUNE).

Dans une grotte, saint Antoine à genoux est détourné de sa prière par une multitude de lutins plus grotesques les uns que les autres : l'un joue de la trompette, deux chantent, un autre, moitié œuf, moitié dindon, perché sur une cruche, souffle le breuvage du saint, etc. (De la galerie WISCALER.)

Sur bois, haut. 24 cent., larg. 18 cent.

(Voir le n° 7 du Supplément).

30 DYCK (Antoine Van).

Esquisse terminée. Trois prêtres et une religieuse portant une couronne sur son voile distribuent du pain, de l'argent et des vêtements à des pauvres et à des estropiés. La tête des quatre distributeurs d'aumônes est environnée d'une auréole, le ciel leur est ouvert, Dieu les contemple et des anges leur apportent les couronnes des martyrs. Composition pleine de feu et de sentiment, admirable sous le rapport de la couleur, de l'ordonnance et de la précision avec laquelle chaque action est déterminée.

Sur bois, haut. 41 cent., larg. 30 cent.

31 RUBENS (Pierre-Paul).

Samson, terrassant un Philistin. Samson, armé de la mâchoire d'âne, est prêt à frapper un Philistin : ce dernier, affaissé sur ses genoux et fortement tenu par les cheveux, exprime les terreurs et les angoisses d'une mort inévitable. Ces deux figures, admirablement groupées, sont justes de mouvement et d'expression. Dessin, couleur, composition, ce tableau réunit toutes les qualités du maître.

Sur bois, haut. 31 cent., larg. 24 cent.

32 **TÉNIERS** (David, LE JEUNE).

Tableau connu par la gravure de Le Bas sous le titre : *Le hameau de Flandre*. Sur le devant trois paysans, et près d'eux un petit chien. Un pont de planches, jeté sur un ruisseau, conduit à un terrain où un jeune berger, armé d'un bâton, chasse trois vaches devant lui. Le fond se compose de quelques baraques environnées d'arbres. Une femme et un enfant sur le seuil d'une porte ; plus loin, un homme suivi d'un chien donnent de la vie au second plan. On distingue dans le lointain le clocher d'une église de village. Ce charmant tableau est peint avec une grande légèreté et une sobriété de moyens remarquable : il est lumineux, nourri de ton et précisément assez terminé pour qu'on ne désire rien de plus, rien de moins. (De la galerie WINCKLER, ci-devant du cabinet du comte de VENCE.)

<center>Sur bois, haut. 25 cent., larg. 35 cent.</center>

33 **SLINGELANDT** (Pierre Van).

Une jeune fille richement vêtue a une main posée sur la cage d'un perroquet. Un chat assis sur la table qui porte la cage paraît guetter le bel oiseau. Un petit nègre placé derrière la jeune fille lui présente une chouette. Ce tableau réunit à un fini précieux une couleur vraie autant que brillante.

<center>Sur bois, haut. 17 cent. 1/2, larg. 13 cent.</center>

34 **RYCKAERT** (David).

Quatre buveurs entourent une table : le plus âgé pince de la guitare, le plus jeune l'accompagne de la voix. Dans le fond, un homme assis sur un tonneau, en face d'un pot de bière, prête l'oreille à la musique ; un autre appuyé contre le mur tourne le dos à la compagnie. Quelques accessoires, tels qu'une cruche, un baquet, etc., forment le mobilier de la chétive habitation.

Gravé au trait par Klauber.

<center>Sur bois, haut. 41 cent., larg. 55 cent.</center>

35 **POEL** (E. Van der).

Intérieur d'écurie. Au milieu du tableau, un homme puise de l'eau dans un puits. Deux chevaux au râtelier occupent le fond. Le devant est riche en accessoires : on y voit une chèvre, des poules et des poulets, beaucoup d'ustensiles de ménage et d'instruments aratoires ; les murs en sont également garnis. Ce

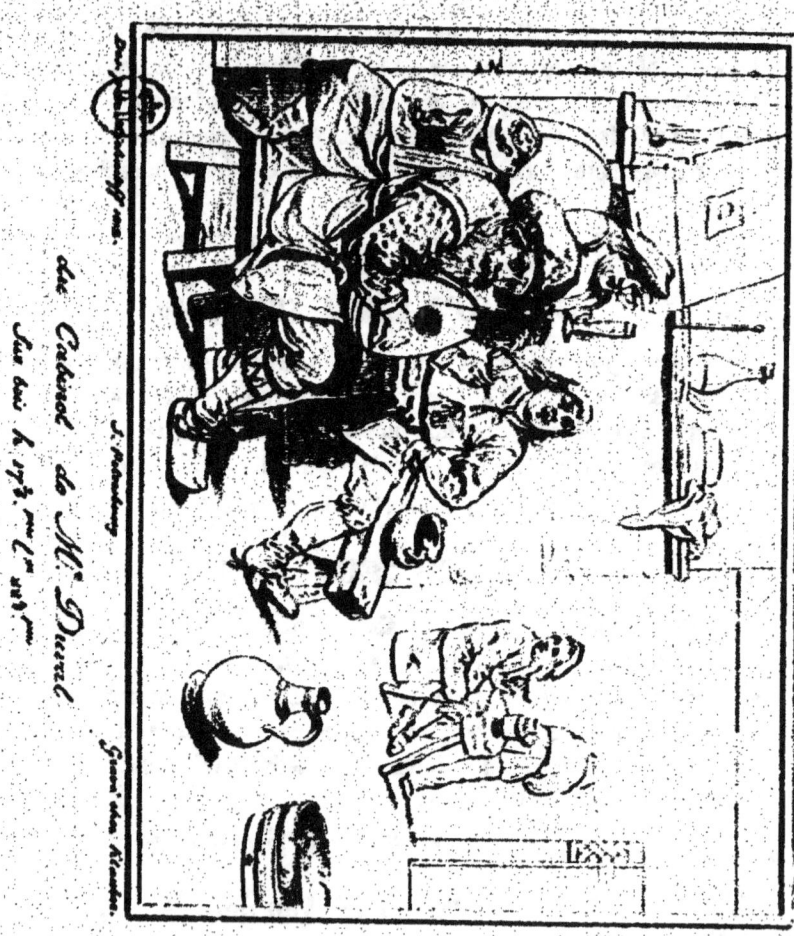

tableau est d'un effet clair et d'une grande transparence de couleur. (Du cabinet de M. Aubry, d'Orléans, 1804.)

Sur bois, haut. 45 cent., larg. 54 cent.

36 DENNER (Balthazard).

Tête d'un homme âgé, vue de petit trois quarts : elle est d'un fini précieux et d'un bel effet. On croit que c'est le portrait du père de l'artiste. Sous le rapport de l'art ce portrait est aussi précieux que le pendant. *Voyez le n° 99.* (De la galerie Winckler.)

Sur toile, haut. 45 cent., larg. 35 cent. 1/2.

37 KAREL DUJARDIN.

Une jeune femme à genoux soutient un enfant assis sur une pierre, et lui montre un petit chien qu'elle fait danser. Quelques moutons occupent la gauche du sujet. L'on reconnaît dans ce tableau la manière large et un peu heurtée que Karel Dujardin avait adoptée en Italie.

Sur toile, haut. 33 cent., larg. 42 cent.

38 OSTADE (Adrien Van).

Une villageoise donne à manger à son enfant qu'elle tient sur ses genoux. Un pot de terre, où elle puise la bouillie, est placé à ses pieds. Le père, assis sur un tonneau, fume tranquillement sa pipe et regarde d'un œil satisfait les soins donnés à l'enfant. L'aspect de l'habitation, l'état chétif et délabré des habits de l'homme, annonce que ces bonnes gens appartiennent à la classe la plus pauvre. Ce tableau fait pendant au précédent. (De la galerie Winckler.)

Sur bois, haut. 19 cent., larg. 25 cent.

39 OCHTERWELD (G).

Dans un intérieur d'apparence suspecte, une femme vêtue d'une robe de satin d'un blanc verdâtre, garnie d'une broderie en or, et d'une mantille en velours rouge doublée d'hermine, tient à la main un verre à moitié plein, et paraît accepter avec reconnaissance des huîtres que lui présente un jeune homme. Un bel épagneul, les pattes posées sur les genoux de la femme, semble solliciter des caresses. Les figures, les draperies, le tapis, les meubles, tout enfin est peint dans le goût des Terburg et des Netscher, et (si on osait le dire) tout y est égal en mérite.

Sur toile, haut. cent., larg. cent.

40 **LINGELBACK (Jean).**

Sur une place de Rome, un charlatan distribue des drogues, et attire par ses lazzi l'attention d'un grand nombre de badauds. Non loin de lui, assis sur une pierre, un joueur de guitare lui sert de compère, et chante en s'accompagnant de son instrument; le mouvement de ces deux figures est plein de grâce et de comique. Un cordonnier ambulant, établi momentanément avec sa famille sur la place, est le seul qui ne se laisse pas détourner de son travail : un carrosse à deux chevaux, une femme sur son âne, des enfants, et plusieurs autres figures contribuent à donner de l'intérêt à cette composition. Le ton de ce tableau, l'un des plus capitaux du maître, est clair, argentin, et de la plus grande finesse. La composition est dans le goût de Karel Dujardin. (De la galerie Winckler.)

<center>Sur toile, haut. cent., larg. cent.</center>

41 **NÉEFS (Péeter).**

Intérieur d'une cathédrale, d'architecture gothique, orné d'un grand nombre de figures attribuées à François Franck : elles sont remarquables par la correction et l'élégance, ainsi que par leur parfait accord avec l'ensemble du tableau. C'est un des ouvrages capitaux du maître. La vérité de la perspective, de la lumière et de la couleur ne laissent rien à désirer. (Du cabinet de M. Charles Troschis, à Genève, 1804.)

<center>Sur cuivre, haut. 57 cent.; larg. 78 cent.</center>

42 **MIÉRIS (François, le Père).**

Buste d'un homme déjà sur l'âge en costume persan. C'est le portrait de l'artiste, coiffé d'un turban surmonté d'une plume blanche, l'oreille ornée d'une perle; il a la tête un peu penchée à droite et sourit familièrement. Ce tableau passe pour être un des plus terminés de ce grand artiste. (De la galerie Winckler, ci-devant de la comtesse Van der Woort.) ✱

Gravé par Bause, sous le titre : *Der Persianer*, et au trait, chez Klauber.

<center>Ovale sur bois, haut. 11 cent.; larg. 8 cent.</center>

43 **METZU (Gabriel).**

Un moine occupé à tailler une plume est assis près d'une table, sur laquelle est placé un clepsydre. Ce tableau réunit à un effet piquant un dessin correct et

F.ᵈ MIERIS.

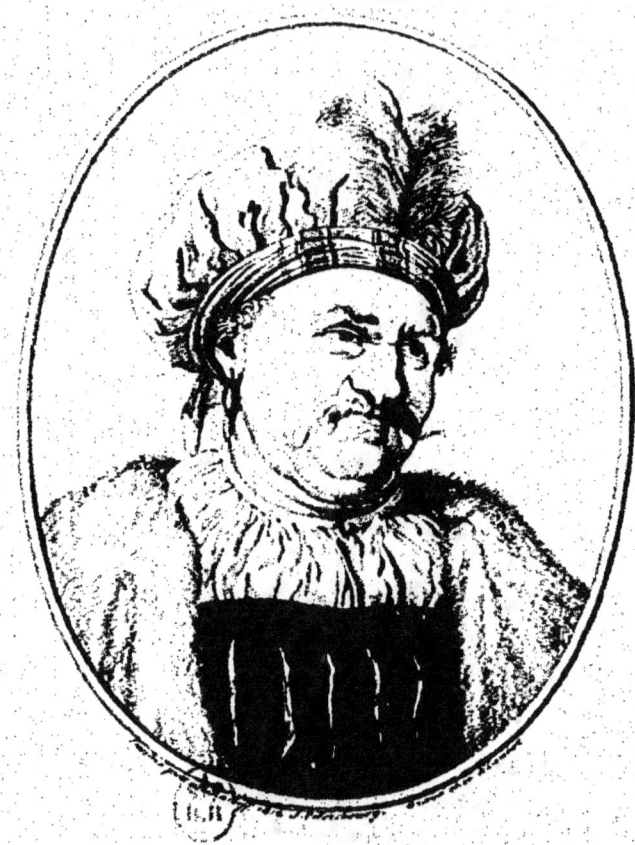

du Cabinet de Mʳ. Duval
en bois de même grandeur.

N.° BERCHEM.

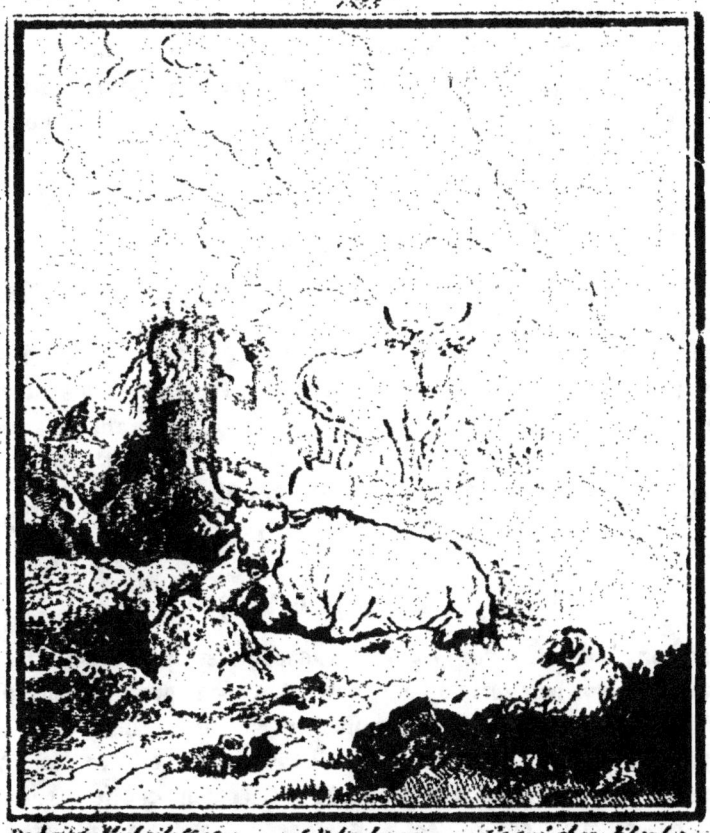

du Cabinet de M.r Duval.

une couleur brillante et vraie. Il a été gravé par Mechel de Bâle. (De la galerie WINCKLER, à Leipzig.)

Sur bois, haut. 25 cent., larg. 20 cent.

44 HAKAERT (Jean).

L'entrée d'une forêt. Sur le premier plan on voit une compagnie partant pour la chasse au faucon et plusieurs chasseurs dispersés dans l'intérieur de la forêt. Les arbres sont d'une grande beauté, et le soleil qui joue à travers le feuillage est d'un effet vrai et brillant. Les figures sont de J. Lingelback. Tableau capital.

Sur toile, haut. cent., larg. cent.

45 BERGHEM (Nicolas).

A l'abri d'une ruine, un berger surveille un troupeau composé de trois vaches, de quatre moutons et d'un âne. Cette composition, dépourvue de toute ambition, est peinte dans la plus belle manière de Berghem. L'harmonie, la limpidité du ton et la correction du dessin n'ont jamais été poussées plus loin par cet habile artiste. (De la galerie WINCKLER, à Leipzig, ci-devant VERKOLIE, à Amsterdam.)

Gravé, manière lavis, par Kobell, et au trait, chez Klauber. ✱

Sur bois, haut. 30 cent., larg. 25 cent.

46 OSTADE (Adrien Van).

Intérieur d'une habitation rustique. Trois manants et une femme assis autour d'un tonneau, qui leur sert de table, boivent et chantent; un enfant, placé près d'eux, sur le plancher, mange tranquillement sa soupe. Dans le fond, deux hommes et un jeune garçon se chauffent à un petit feu de cheminée. Tout à fait sur le devant, un homme, qui a trop pris de vin, s'appuie contre la muraille. Un baquet, des cruches, des paniers et quelques ustensiles de ménage composent le mobilier. Partout règne le plus grand désordre. Ce tableau est d'un effet très lumineux. (De la galerie WINCKLER.)

Sur bois, haut. cent., larg. cent.

47 WATTEAU.

Composition de six figures en costume de théâtre. Un gros garçon à la face franche et joviale occupe le centre du sujet. Il chante en s'accompagnant de la

guitare. Les personnages qui l'entourent paraissent tous engagés au service de Thalie : ce sont probablement les portraits d'acteurs célèbres à l'époque où vivait Watteau. Un fond d'architecture et de paysage, comme ce peintre habile savait les faire, contribue à la perfection du tableau.

Sur bois, haut. 29 cent., larg. 21 cent.

48 TÉNIERS (David, LE JEUNE).

Au pied d'une colline bien boisée, un berger, appuyé sur un bâton et accompagné d'un petit chien, fait reposer et surveille un nombreux troupeau de moutons et de vaches. Plus haut, deux paysans gardent quelques cochons, et un jeune pâtre chasse devant lui des vaches qu'il dirige vers des habitations situées sur un plateau à mi-côte. Des ustensiles et des provisions de ménage garnissent le devant du tableau. Le fond, richement accidenté, se termine par des collines qui se perdent à l'horizon. (De la galerie WISCKLER.) ❋

Sur toile, haut. cent., larg. cent.

49 RUYSDAEL (Jacques).

A l'entrée d'une forêt, un berger fait passer son troupeau sur un pont rustique qui joint un terrain dont on ne voit que l'extrémité. A la partie boisée du tableau, on voit un tronc de bouleau renversé dont un des bouts plonge dans l'eau ; un mouton et une chèvre, éclairés par le soleil et placés en avant de la forêt, ajoutent à l'effet vigoureux des arbres. Le soleil, qui perce çà et là dans l'intérieur du bois, permet au regard d'y pénétrer. Un feuillé exquis, une puissance de couleur extraordinaire, placent ce paysage au rang des meilleurs ouvrages de ce grand peintre. (De la galerie WISCKLER.)

Sur toile, haut. cent., larg. cent.

50 RUBENS (Pierre-Paul).

Portrait d'un homme avec les mains ; il est âgé de cinquante-quatre ans, d'une belle figure et d'une expression calme et bienveillante. Rubens ne se bornait pas à copier exactement les traits, à obtenir une ressemblance matérielle, c'est le caractère moral, l'âme de son modèle qu'il cherchait et savait reproduire ; aussi quelle vérité ! (Du cabinet de M. CLAVIÈRE, ministre des finances en 1791.)

Sur bois, haut. 1 mètre 6 cent., larg. 73 1/2 cent.

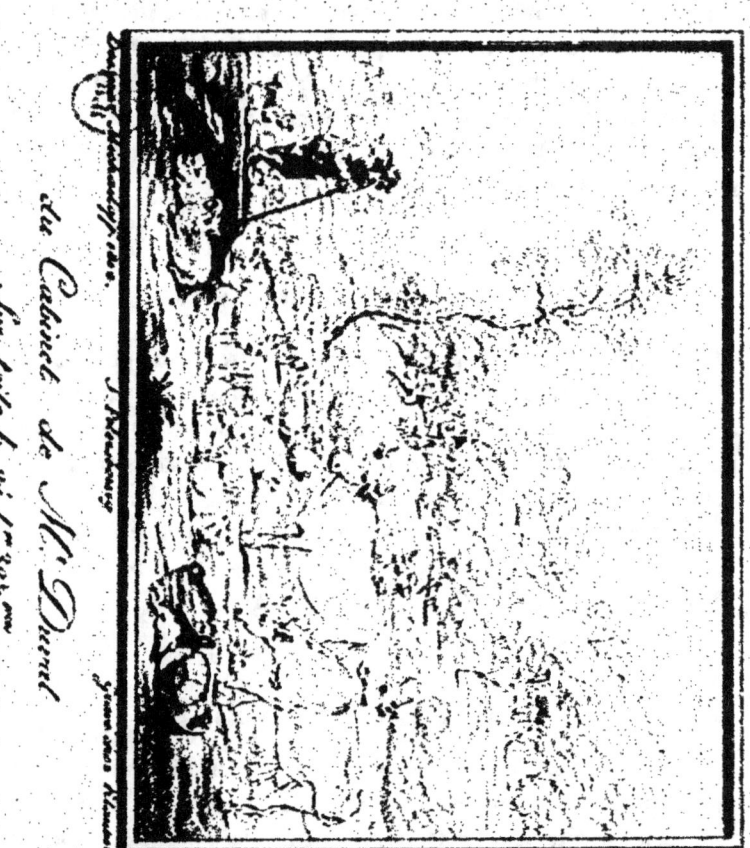

D. TENIERS.

du Cabinet de M. Durand
Sur toile, h. 0m 32 c.m

51 REMBRANDT (Van Ryn).

Paysage. Un de ces tableaux où le poëte fait oublier le peintre. Ce ne sont ni les formes, ni le choix du site, ni la couleur qui en font le charme ; il est tout entier dans le sentiment de l'artiste, qui a jeté comme au hasard ces teintes profondes et mystérieuses ; créé d'instinct, ce site bizarre et pittoresque distribue ces lumières vives, dont le contraste avec les ombres les plus énergiques produit cette harmonie puissante dont aucun peintre n'a approché. Un grand arbre à l'entrée d'une forêt, une femme assise au pied de l'arbre, un homme sur le chemin qui conduit dans l'intérieur de la forêt ; à droite sur le devant, deux figures, des moutons, de l'eau, des canards ; plus loin une forteresse, etc. (De la galerie WINCKLER.)

Sur bois, haut. 32 cent., larg. 43 cent.

52 OSTADE (Adrien Van).

Quatre paysans prennent de la bière et fument près d'une fenêtre placée au fond du tableau ; seuls ils reçoivent une lumière directe. Un autre personnage, dans la demi-teinte, est assis un peu plus loin. Sur le devant un homme, une cruche sous le bras, descend à la cave chercher sa ration. Des ustensiles et quelques meubles de campagne garnissent un intérieur, qui peut donner une idée du confort dont se contentent les bons Flamands. Ce tableau réunit au mérite des meilleurs ouvrages d'Ostade un effet de clair-obscur digne de Rembrandt. (De la galerie WINCKLER.)

Sur bois, haut. 44 cent., larg. 59 cent.

53 NÉER (Arnould Van der).

Tableau d'hiver. Ce tableau, composé d'une foule de patineurs, dont tous les mouvements, toutes les attitudes, gracieux ou grotesques, sont saisis avec une finesse d'observation, une adresse de pinceau et une imitation facile, intelligente et fidèle de la nature, peut être placé à la hauteur des plus parfaits de ce genre. Le ciel, la glace, les arbres dépouillés de feuilles, la perspective de deux grands villages situés sur les bords d'un large canal, tout est rendu avec un haut degré de perfection. (De la galerie WINCKLER.)

Sur bois, haut. 40 cent., larg. 53 cent.

54 MOUCHERON (Frédéric).

L'un des plus beaux paysages de ce maître, et digne sous tous les rapports

— 16 —

d'être placé à côté des meilleurs ouvrages de Jean Both. Leyresse s'est plu à l'enrichir de jolies figures. Trois baigneuses et deux jeunes enfants qui préparent des guirlandes de fleurs, des arbres d'une forme élégante, un paysage d'un ton vaporeux et chaud; le ciel, l'eau, tout enfin appelle l'attention de l'amateur. Il a été très bien gravé. (De la galerie WINCKLER.)

<center>Sur toile, haut. 28 cent. 1/2, larg. 21 cent.</center>

55 MIÉRIS (Guillaume).

Un jeune homme richement vêtu, appuyé contre une table de marbre ornée de bas-reliefs et recouverte en partie d'un tapis, tient une guitare et feuillette un cahier de musique : il paraît consulter un autre jeune homme placé derrière lui sur le choix de l'air qu'il se propose de jouer. Le fond présente un bâtiment à colonnes et un jardin. Tous les détails sont du fini le plus précieux; les dentelles, une boîte en vieux laque, le tapis surtout offrent ce que l'on peut voir de plus parfait dans ce genre.

<center>Sur bois, haut. 28 cent., larg. 23 cent.</center>

56 KAREL DUJARDIN.

Sur un terrain inégal, un chasseur à demi couché tient un cheval brun par la bride et un faucon au poing. Un chien d'arrêt blanc, vivement éclairé par le soleil, un jeune garçon occupé à lier deux lévriers, un chien courant et un épagneul endormi complètent la composition. Le soleil à son déclin répand avec profusion sur toute la scène une lumière éclatante et dorée. (De la galerie WINCKLER, ci-devant WALVATEN, à Amsterdam.)

Gravé par Kobell.

<center>Sur bois, haut. 32 cent., larg. 45 cent.</center>

57 WOUWERMANS (Philippe).

Un cavalier vu par le dos tient un cheval blanc par la bride ; deux chiens reposent à ses pieds. Au second plan on voit un homme et une femme assis en conversation très intime; une levrette cherche à se placer sur les genoux de la femme. Les figures se détachent sur un ciel chargé de nuages. Ce tableau peint dans la troisième manière du maître est très lumineux et d'une très grande vérité.

<center>Sur bois, haut. cent., larg. cent.</center>

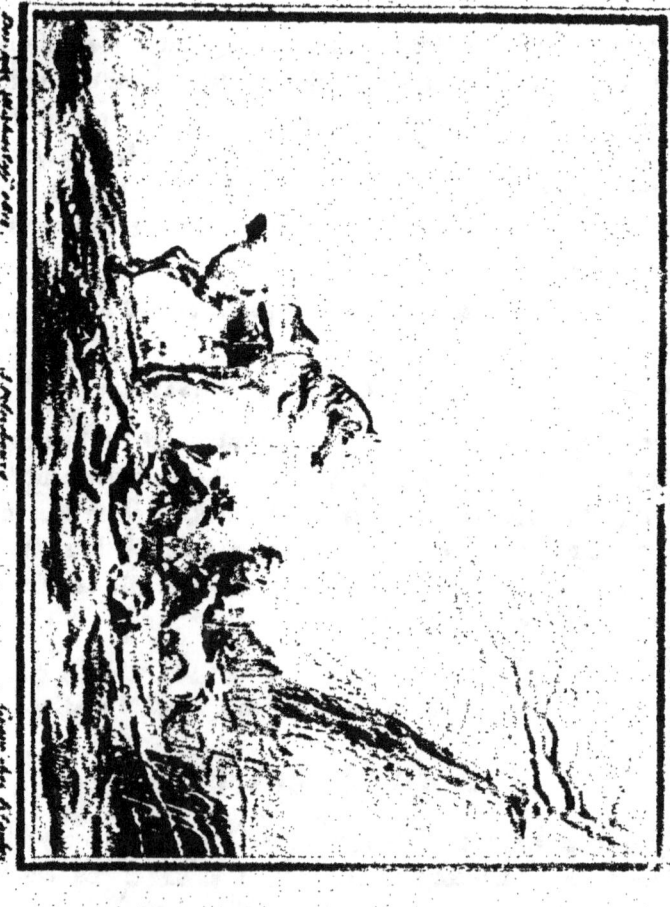

58 WYNANTS (Jean).

Un cavalier descend un chemin sillonné d'ornières profondes, un chien le précède et un homme le suit en courant. Au milieu du tableau, un chasseur vient de tirer sur des oiseaux qui étaient perchés sur un arbre : trois autres figures donnent de la vie au paysage. Ce tableau riche en beaux troncs d'arbres et en plantes se rapproche de la troisième manière du peintre. Les figures sont de J. Lingelback.

Sur toile, haut. cent., larg. cent.

59 VELDE (Adrien Van den).

Vue de Schévelingen. Une plage sablonneuse où l'on voit pointer, çà et là, quelques brins d'herbe; une mer calme et d'un ton grisâtre présentant une ligne horizontale interrompue seulement par un petit tertre, semblaient n'offrir au peintre que bien peu de ressources. Mais la fidélité parfaite d'imitation, l'art avec lequel l'habile artiste a su distribuer les figures et les faire contraster avec un ciel tranquille et lumineux, donnent à ce tableau un attrait d'autant plus séduisant, qu'il a sa source dans le choix d'une nature en apparence ingrate. Sur le devant, on voit un pêcheur couché, en conversation avec un autre debout, et un chien noir rongeant un os. Le fond est peuplé de jolies figurines et de quelques bateaux.

Sur toile, haut. cent., larg. cent.

60 WÉENINX (Jean).

La partie de plaisir. Au pied des marches d'une hôtellerie, construite sur les bords de la mer dans les ruines d'un temple, des personnages de distinction se livrent aux plaisirs de la musique et de la table; d'autres fument. Sur la gauche du spectateur, on remarque un âne chargé de gibier et tenu en bride par un jeune garçon; près de lui, un cuisinier, portant un plat, regarde les convives occupés à fumer. Au-dessous de ce groupe, une jeune femme, renversée sur les genoux d'un cavalier, regarde en riant un verre de vin que celui-ci s'apprête à boire, tandis qu'une vieille femme, se penchant à l'oreille du jeune homme, paraît lui faire une confidence. A droite du spectateur, se développe une plage immense, sur laquelle on voit trois cavaliers près du piédestal d'un groupe de marbre représentant des lutteurs. Dans le lointain, des troupeaux de bœufs et de moutons se dirigent vers les navires amarrés dans le port. Sur le premier

touche en est spirituelle et ferme, la couleur excellente. Il faisait partie de la collection de feu M. Inguerlin.

Sur bois, haut. cent., larg. cent.

66 SWANEVELT (Herman).

Un site d'Italie riche en beaux arbres et en fabriques. Le ciel, les eaux, ainsi que le ton chaud et vaporeux qui règne dans tout le paysage lui donnent un rapport frappant avec ceux de C. Lorain : aussi presque tous les amateurs, voire même les connaisseurs, y sont-ils pris à la première vue. Sur le premier plan, un berger et une bergère surveillent un troupeau de vaches et de chèvres.

Sur cuivre, haut. cent., larg. cent.

67 POEL (E. Van der).

Les suites de l'incendie de la ville de Bréda, occasionné par l'explosion de barques chargées de poudre. Van der Poël, s'élève dans cet ouvrage au rang des peintres de premier ordre. Il a su rendre cette scène de désolation dans tout ce qu'elle a de terrible : c'est une imitation scrupuleuse de la nature. Le jour terne qui éclaire ces longues rues dévastées, où les églises seules sont restées intactes ; ces groupes de figures qui se meuvent et agissent dans un but commun, tout est en harmonie, et concourt à produire l'effet que l'artiste se proposait d'obtenir. (De la galerie WINCKLER).

Sur bois, haut. 26 cent., larg. 49 cent.

68 LAIRESSE (Gérard de).

Paysage de style héroïque. L'extrême fini et la perfection des plantes, qui ornent le devant de ce charmant tableau, ajoutent encore au mérite de son exécution le charme de la composition. (De la galerie WINCKLER).

Sur toile, haut. 29 cent., larg. 24 cent.

69 MOLA (François).

Repos en Égypte. Dans un paysage du plus beau style, la Vierge assise reçoit dans ses bras le petit Jésus placé près d'elle sur un coussin. Un peu en arrière, Joseph, à demi-couché, contemple avec satisfaction cette scène. Quelques fruits et une draperie blanche sont placés sur une pierre servant de table aux voyageurs. On voit dans le fond un ange qui abreuve l'âne.

Sur cuivre, haut. 3 cent., larg. 26 cent.

P. CHAMPAGNE.

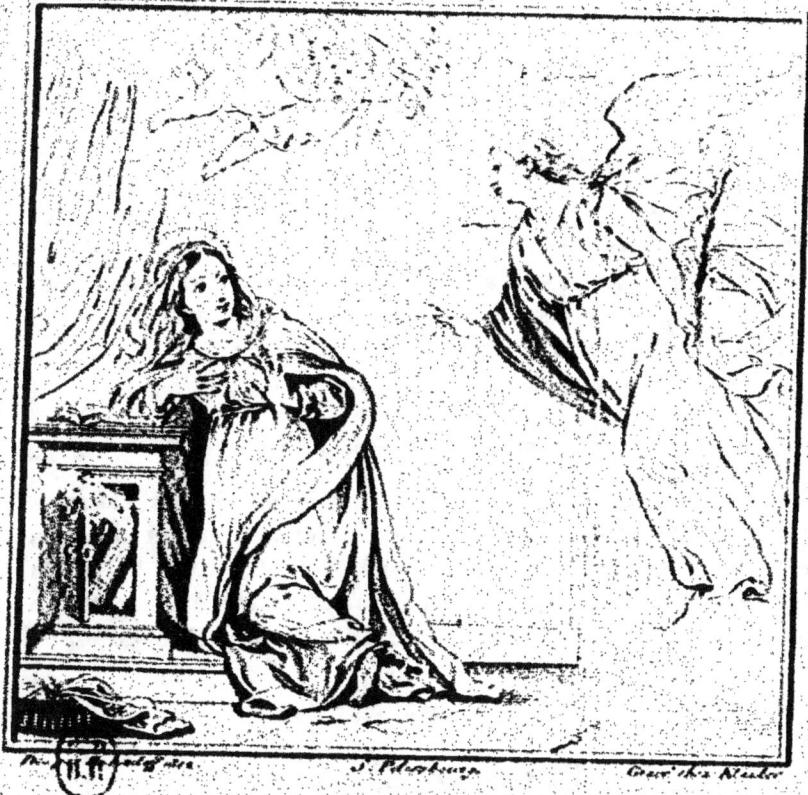

L'Annonciation
du Cabinet de M. Duval
Sur bois h. 27. l. 28.

— 21 —

70 **MOLA** (François).

Un ange porté sur un nuage apparaît à Joseph durant son sommeil et lui indique du geste la route qu'il doit suivre pour se rendre en Égypte et soustraire Jésus aux persécutions d'Hérode. Sous de grands arbres, au second plan, et dans la demi-teinte, Marie et son enfant dorment paisiblement sans que la présence de l'ange trouble en rien leur repos. La noblesse des figures, la sévère beauté du paysage assignent à ce tableau une première place dans le cabinet le mieux choisi.

Sur cuivre, haut. 21 cent., larg. 28 cent.

71 * **HEYDEN** (Jean Van der).

Paysage d'un extrême fini. A gauche, une longue perche placée sur un tertre sablonneux indique le chemin, et au bas, un chasseur ajuste un oiseau posé dans une mare ; toute la droite présente un pays aride pris à vol d'oiseau. Des arbres, le clocher d'une église, et les toits de quelques maisons se détachent dans le fond sur un ciel brillant. (De la galerie Winckler, à Leipzig.)

Sur bois, haut. cent., larg. cent.

72 **CHAMPAIGNE** (Phil. de).

L'Annonciation. La Vierge agenouillée devant un prie-dieu se retourne à l'apparition de l'Archange entouré d'une lumière éclatante qu'il emprunte du Saint-Esprit. Un groupe de chérubins éclairé de reflets, occupe le haut du tableau. La belle ordonnance, la couleur, l'harmonie générale et la sagesse de l'exécution, placent cet ouvrage au rang des meilleures productions du maître.

Gravé au trait chez Klauber. *

Sur bois, haut. cent., larg. cent.

73 **TÉNIERS** (David, le Jeune).

L'Annonciation. La Vierge à genoux devant un prie-dieu se retourne à l'éclat que répand le Saint-Esprit. Gabriel, porté sur un nuage, lui présente le sceptre, et indique de la main le lieu d'où il tient sa mission. Ce tableau, ainsi que le suivant, dont il est le pendant, prouvent l'étonnante flexibilité du talent de Téniers. Ces deux pastiches sont du plus beau temps de ce grand peintre. (De la galerie des ducs d'Orléans.)

Sur cuivre, haut. 22 cent., larg. 17 cent.

* Ici, n us déclarons ne pas être de l'avis de M. Duval.

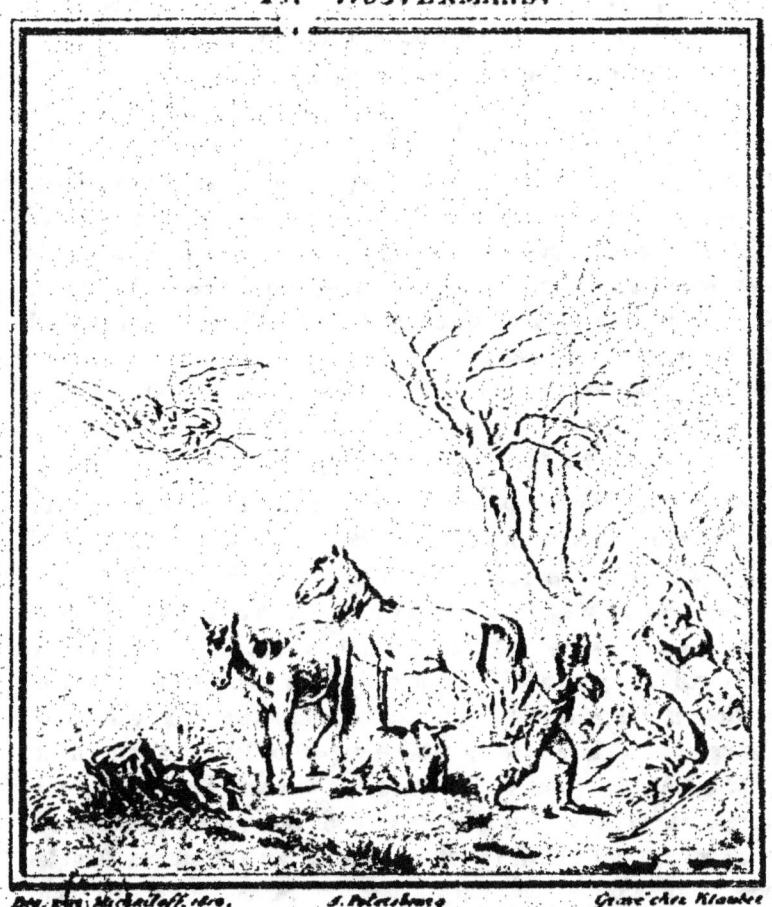

L'Apparition de l'Ange
aux Bergers.
du Cabinet de M. Duval

74 **TÉNIERS** (David, le Jeune).

Abigaïl, femme de Nabal, va au-devant de David et l'apaise. David, suivi de deux guerriers et d'un serviteur, accepte la soumission d'Abigaïl; elle est dans une attitude suppliante, à genoux et les mains croisées sur sa poitrine; à ses pieds sont des pains, un quartier de veau, et autres comestibles propres à indiquer la nature de l'offrande. (De la galerie des ducs d'Orléans.)

Sur cuivre, haut. 22 cent., larg. 17 cent.

75 **RUYSCH** (Rachel).

Au milieu de rochers deux serpents entrelacés paraissent se faire des caresses; deux lézards verts placés vis-à-vis l'un de l'autre semblent, au contraire, en état d'hostilité; on remarque un escargot, des papillons qui voltigent autour de belles plantes de chardon; tout est du plus beau fini et d'une couleur brillante. Fille du célèbre naturaliste Ruysch, jamais artiste ne fut mieux placé que Rachel pour étudier des objets de cette nature.

Sur toile, marouflée sur bois, haut. 54 cent., larg. 41 cent.

76 **VERNET** (Joseph).

Une tempête. On voit sur une plage au premier plan plusieurs malheureux échappés au naufrage. A droite, tout à fait sur le devant, dans la demi-teinte, un homme à genoux rendant grâce au Tout-Puissant d'être délivré du danger. Au milieu, un groupe de quatre figures : une mère tient son enfant dans ses bras et le serrant contre son sein; son mari la soutient dans sa marche et conduit son jeune fils par la main; l'enfant a déjà oublié le péril et s'occupe d'un chien dont les démonstrations indiquent la joie. Sur la gauche, une femme évanouie secourue par un homme qui la place avec précaution sur des ballots; une autre, dans l'attitude du désespoir, prête une oreille avide aux discours d'un homme qui cherche à la rassurer et lui montre les efforts de ses camarades, accourus du château voisin pour retirer du navire brisé, les effets de ces malheureux. Dans le fond, du même côté, sur une élévation est une tour carrée, et l'entrée d'un fort; le ciel, les eaux, sont d'une grande beauté, le coloris vigoureux et vrai. Ce tableau peut être classé au rang des belles productions de ce maître, il est signé et porte sa date de 1781. (Du cabinet de M. le comte Valicky.)

Sur toile, haut. cent., larg. cent.

77 **VERBOOM.**

De grands arbres dominent l'entrée d'un village : on voit au premier plan,

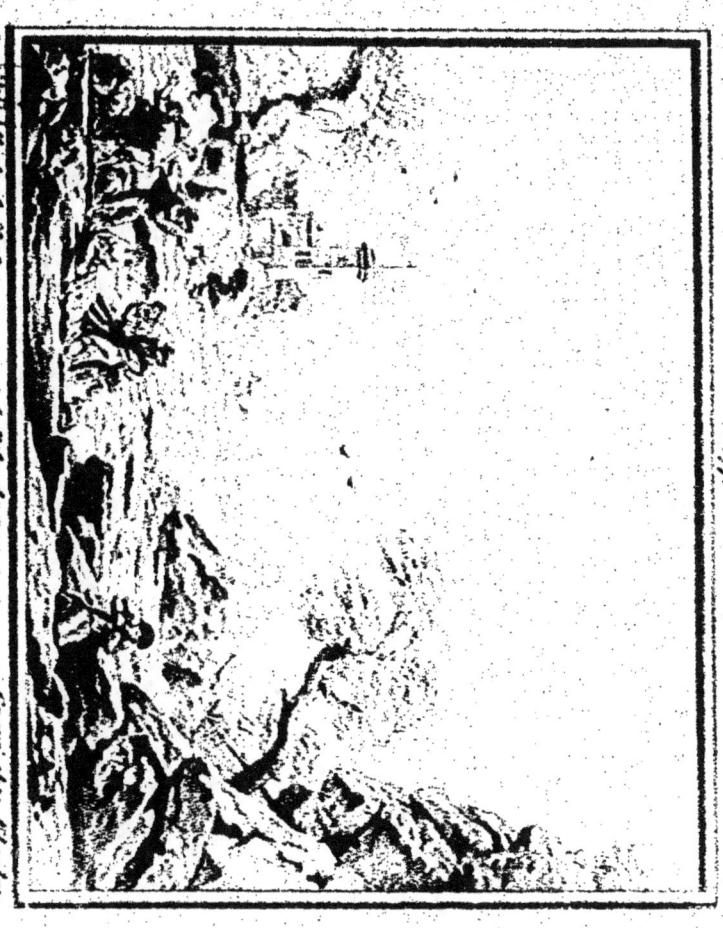

un pâtre conduisant un troupeau de moutons, un cavalier qui chemine, et deux hommes pêchant à la ligne; plusieurs figures sont dispersées sur le chemin qui conduit au village. Ces figures sont peintes par Adrien Van den Velde.

Sur bois, haut. 48 cent., larg. 66 cent.

78 JORDAENS (Jacques).

Syrinx poursuivie par Pan se réfugie sur les bords du Ladon et y est métamorphosée en roseaux, au moment où le Dieu est sur le point de l'atteindre. Composition de cinq figures grandes comme nature. Ce tableau peint de verve passe pour être un des chefs-d'œuvre du maître, et peut, sous le rapport de la couleur, rivaliser avec les plus beaux Rubens.

Sur toile, haut. 1 mètre 74 cent., larg. 1 mètre 36 cent.

79 TÉNIERS (David, LE JEUNE).

Un vieillard aviné, tenant son chapeau à la main, paraît solliciter le don de quelque monnaie pour retourner apparemment au cabaret : sa femme cherche à le dissuader et une main passée sous son bras l'attire du côté opposé à celui qu'il veut prendre. Ce précieux tableau est un des plus piquants et des plus fortement colorés de Téniers. (De la galerie WINCKLER.)

Sur bois, haut. 17 cent., larg. 14 cent.

80 NETSCHER (Gaspard).

La mort de Cléopâtre. Répétition en plus petit du tableau connu par la gravure de Wille, moins terminé que ne le sont ordinairement les ouvrages de Netscher; il est probable que c'est sa première pensée qu'il aura déposée sur la toile. La franchise et la profondeur du ton, la liberté du pinceau et la facilité avec laquelle sont rendus, d'une manière admirable, les étoffes, les fruits, et tous les accessoires viennent à l'appui de cette opinion. (De la galerie WINCKLER).

Sur toile, haut. cent., larg. cent.

81 POELENBURG (Corneille).

Paysage de style héroïque enrichi de belles ruines et de plusieurs figures. Au premier plan une jeune femme s'entretient avec un homme assis sur un petit tertre, et un jeune homme vu de profil écoute avec attention le discours d'une femme âgée, appuyée sur un bâton ; d'autres figures sont dispersées dans le paysage que des montagnes d'un ton bleuâtre terminent à l'horizon. Belle com-

position éclairée par le soleil couchant qui la colore d'une teinte suave et dorée. (De la galerie WISCKLER).

Sur bois, haut. 30 cent., larg. 39 cent.

82 POELENBURG (Corneille).

Un repos en Égypte. La Vierge assise près d'une grosse pierre tient son enfant entre les bras ; elle est en conversation avec Joseph debout près d'elle ayant à la main la bride de l'âne placé derrière lui. Des anges descendent dans une nue pour glorifier la sainte famille. Une nuit éclairée par les derniers rayons du soleil occupe le milieu du tableau et un fond montagneux le termine à gauche. Il peut faire pendant au précédent et lui est égal en mérite. (De la galerie WISCKLER).

Sur bois, haut. 30 cent., larg. 39 cent.

83 EVERDINGEN (A. Van).

Site de Norwège. A gauche sur le devant, au pied d'un monticule couvert de chênes et de sapins, on voit deux personnages, dont l'un debout et l'autre assis dessinant dans un cahier placé sur ses genoux. Un torrent, roulant derrière le monticule ses eaux grisâtres, sépare cette partie du tableau du second plan où l'on voit deux cabanes en bois et un troupeau de moutons. Le fond présente une haute montagne d'un ton bleuâtre. Ce tableau peut être placé à côté des meilleurs ouvrages de Ruysdaël. (De la galerie WISCKLER.)

Sur bois, haut. cent., larg. cent.

84 GUIDO (Reni).

Artémise. Ses traits, empreints d'une profonde douleur, conservent encore leur beauté ; elle a une main appuyée contre la poitrine, de l'autre elle tient la coupe d'or où sont déposées les cendres de Mausole. Ce tableau, dont la facture est identique avec celle de la Cinci, faisait partie de la galerie du cardinal Albani à Rome. (De la galerie WISCKLER).

Gravé par Banse, et au trait par Klauber. ✳

Sur toile, haut. cent., larg. cent.

85 TÉNIERS (David, LE JEUNE).

Précédés d'un joueur de vielle, un homme et une femme en goguettes dansent au son de l'instrument. Une femme, appuyée contre la porte d'une chaumière, et

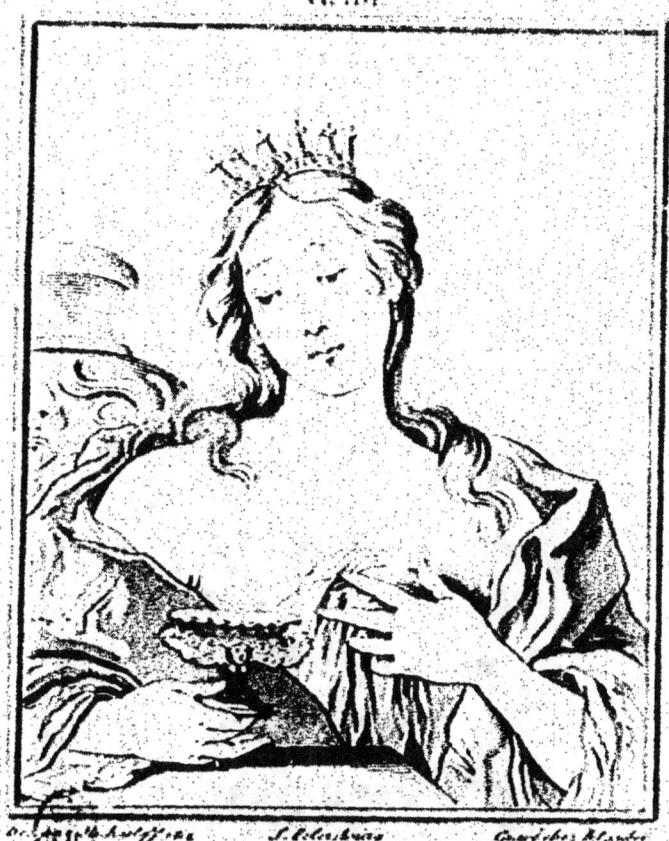

Artemise
du Cabinet de M.r Durel
sur Toile h. 21.º l.º 17.

G. SCHALCKEN.

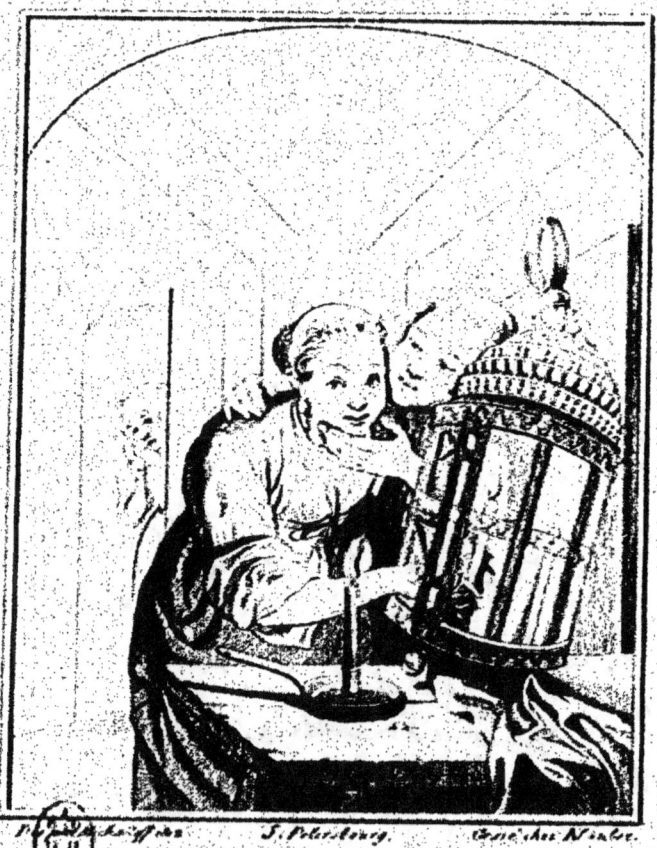

du Cabinet de M.^r Duval

quatre villageois, regardent les danseurs et partagent leur joie. Ce joli tableau est touché avec esprit, d'un faire léger et d'une bonne couleur.

<center>Sur bois, haut. 23 cent., larg. 19 cent.</center>

86 STEEN (Jean).

Intérieur de tabagie. Le premier plan est occupé par deux hommes et une femme ; celle-ci, assise près d'une table, rit à gorge déployée en écoutant les propos galants qu'un des deux lui débite en se caressant le menton ; derrière elle le second sourit malicieusement : il tient un verre à la main. Dans le fond, plusieurs autres Flamands jouent aux cartes et fument ; du côté opposé, on voit la servante du logis qui semble attendre quelque chose. Un fauteuil, un tonneau, et autres accessoires, ornent cette riche composition, qui est, comme toutes celles de ce maître, d'une gaieté folle.

<center>Haut. 51 cent. 1/2, larg. 43 cent.</center>

87 SCHALKEN (Godefroy).

Au fond d'une chambre et près d'une porte entr'ouverte, une femme observe d'un air mécontent l'intimité d'un jeune garçon et d'une jeune fille ; ces deux figures occupent le premier plan du tableau. La jeune fille, dont le joli minois est vivement éclairé par une bougie allumée devant elle, prépare une lanterne : le regard et le sourire de l'aimable servante décèlent le plaisir qu'elle trouve aux manières un peu libres du jeune homme. Placé à côté d'elle, une main sous le menton, l'autre sur l'épaule de sa voisine, il cherche à approcher son visage du sien pour lui donner un baiser. Les expressions de ces deux figures sont d'une naïveté charmante ; les effets de lumière et de clair-obscur d'une perfection que G. Dow seul a pu égaler. C'est parmi les tableaux de Schalken un des plus achevés et des plus parfaits.

Donné par l'empereur Paul 1er à mademoiselle Nélidoff, sa favorite ; et par elle au docteur Alexandre de Crichton.

Gravé au trait par Klauber. ✻

<center>Sur bois, haut. 26 cent. 1/2, larg. 21 cent.</center>

88 DUCQ (Jean).

Dans l'intérieur d'un comptoir, un négociant, richement vêtu, assis près d'une table chargée de livres de comptes et de sacs d'argent, fait l'aumône à deux pauvres ; on voit briller dans sa main la pièce d'or qu'il leur destine, et la satisfaction est peinte sur sa belle physionomie. Un militaire (c'est le portrait de Jean

— 26 —

Ducq), debout près de l'entrée, applaudit du geste à cet acte de bienfaisance. (Du cabinet du duc de Praslin.)

Sur bois, haut. 37 cent., larg. 52 cent.

89 NÉER (Eglon Van der).

Paysage de style héroïque et d'un fini extraordinaire. Une femme à genoux fait hommage d'une couronne à un guerrier : ce groupe occupe la droite du tableau ; la gauche présente un riche lointain peuplé de figurines. Le premier plan abonde en belles végétations. (Du cabinet de M. François Labensky, conservateur des tableaux de l'Ermitage impérial à Saint-Pétersbourg.)

Sur bois, haut. 29 cent., larg. 39 cent.

90 DURER (Albert) et HOLBEIN (Hantz).

Triptyque dont le centre est d'Albert Durer, et dont les deux tableaux qui le flanquent sont de Hantz Holbein. Le tableau du milieu représente la Vierge tenant debout sur ses genoux le petit Jésus. La bouche du fils semble chercher celle de la mère, et solliciter le baiser maternel, qui ne tardera pas à y être déposé. Une composition gracieuse, un dessin ferme et correct, une couleur suave et forte assignent à ce tableau une place d'honneur dans la collection la mieux choisie. Les deux tableaux de Hantz Holbein, dont la forme supérieure indique d'une manière certaine qu'ils servaient dans l'origine de volets à celui du milieu, présentent les portraits de la famille du possesseur primitif ou du donateur ; sur le panneau de gauche on voit les portraits du père et de son fils aîné, et le Christ tenant un globe de cristal surmonté d'une croix ; sur celui de droite, les portraits de la mère, de sa fille aînée, et de deux petits enfants ; la figure d'une sainte tenant un glaive, vraisemblablement la patronne de la famille, termine et complète, ainsi que la figure du Christ, dans le pendant, le haut de la composition.

Sur bois, haut. 1 mètre 7 cent., larg. 69 cent.
Les volets haut. 1 mètre 7 cent., larg. 29 cent.

91 KAREL DUJARDIN.

Le jeune Tobie, à genoux devant son père, reçoit sa bénédiction ; la mère et une servante regardent le voyageur avec un intérêt mêlé de crainte : l'ange conducteur les rassure et semble leur promettre un heureux résultat du voyage. La justesse des expressions, la vérité de la couleur et la manière large, quoique soignée, dont ce tableau est traité, le font admirer par tous les connaisseurs.

Sur cuivre, haut. 52 cent., larg. 77 cent.

92 MOUCHERON (Frédéric).

De beaux arbres, de belles eaux, un ciel harmonieux qui répand une teinte douce et chaude sur toutes les parties de ce tableau, le placent au rang des meilleures productions du maître. Un berger, accompagné d'une femme, conduit un troupeau de chèvres et de moutons. Ces figures sont de la main de Berghem et ajoutent au mérite du tableau. (De la galerie WINCKLER.)

Sur toile, haut. 65 cent., larg. 53 cent.

93 OSTADE (Adrien Van).

Un chirurgien de campagne panse la jambe d'un paysan, dont la physionomie et la contraction des muscles expriment la violence de la douleur qu'il ressent. Un autre paysan, enveloppé dans un manteau, assiste à l'opération et contemple avec une résignation stoïque les souffrances de son camarade. Occupé à préparer des emplâtres, un jeune garçon complète cette scène, qui se passe dans l'habitation de l'opérateur. Ce tableau est aussi remarquable par la vérité des expressions que par l'habileté avec laquelle la lumière y est répandue. (De la galerie WINCKLER.)

Sur bois, haut. 20 cent., larg. 25 cent.

94 DIETRICH (Ernest).

Tableau connu par la belle gravure de Klauber, sous le titre du *Barbier flamand*. Dietrich a cherché dans ce tableau la manière d'Adrien Van Ostade. Un flambeau de mélèze éclaire l'intérieur de l'habitation, et frappe d'une lumière vive les deux figures principales. Un jeune garçon, placé derrière le frater, regarde en riant la figure grotesque d'un paysan qui, le menton chargé d'écume de savon, paraît appréhender le mauvais état des rasoirs. (De la galerie WINCKLER.)

Sur toile, haut. 33 cent., larg. 26 cent. 1/2.

95 WATTEAU.

Tableau connu sous le nom *du Lorgneur* : un homme debout pince de la guitare ; un autre assis joue de la flûte ; près de lui on voit une dame agitant son éventail, lançant de tendres regards au galant guitariste. (Du cabinet de M. de JULIENNE.)

Sur bois, haut. 32 cent., larg. 24 cent.

96 TÉNIERS (David, LE JEUNE).

Coiffé d'une toque ornée d'une plume blanche un jeune homme s'amuse à

faire des bulles de savon ; en face de lui un garçon tient son chapeau sous le tuyau de paille pour recevoir les bulles. Ce tableau est peint dans la plus belle manière du maître. Couleur, touche spirituelle, correction de dessin, expressions naïves, il réunit les qualités qui ont valu à Teniers la première place qu'il occupe dans les peintres de genre de l'école flamande. Donné par l'empereur Paul I^{er}, à mademoiselle Nélidoff, sa favorite ; et par elle au docteur Alexandre de Crichton.

Sur cuivre, haut. 28 cent., larg. 22 cent.

97 LINGELBACK (Jean).

Départ pour la chasse. A l'entrée d'une habitation seigneuriale, le maître du logis, richement vêtu, s'entretient familièrement avec les domestiques qui l'entourent : l'un d'eux tient par la bride un cheval blanc prêt à recevoir son cavalier. Une dame, montée sur un cheval isabelle, reçoit le faucon. Au second plan, une voiture attelée de deux chevaux et un cavalier attendent le moment du départ. Plus loin, un fauconnier suivi de ses chiens paraît devoir ouvrir la marche. Sur le devant, un chasseur à cheval et deux chiens se trouvent heureusement placés pour déterminer l'effet général du tableau. Les nombreux personnages de cette composition, ainsi que les chevaux et les chiens, semblent être autant de portraits soigneusement peints d'après nature. Cet ouvrage, sous tous les rapports, peut entrer en comparaison avec un Karel Dujardin ou un Philippe Wouwermans. (De la galerie Winckler, ci-devant Weyermans.)

Sur toile, maroufflée sur bois, haut. 31 cent. 1/2, larg. 42 cent.

98 DOUW (Gérard).

Portrait d'une femme vue presque de profil. Cette tête respire, on croirait voir le sang circuler sous la peau. Ce tableau, du plus beau temps du maître, est admirable pour la finesse du ton. (De la galerie Winckler, ci-devant Delarnier, à La Haye.)

Hauteur 18 cent., larg. 15 cent.

99 DENNER (Balthazard).

Portrait d'une femme de cinquante à soixante ans. Les rides qui sillonnent son visage disparaissent à une petite distance ; la franchise du ton, la vérité de la couleur, l'effet large et brillant de la tête et des draperies, feraient croire au sacrifice des détails. On pourrait cependant défier les meilleurs yeux de les tous découvrir sans le secours d'une forte loupe. C'est de l'avis des connaisseurs l'ouvrage le plus parfait de ce peintre. (De la galerie Winckler, à Leipsig.)

Sur cuivre, haut. 37 cent., larg. 31 cent.

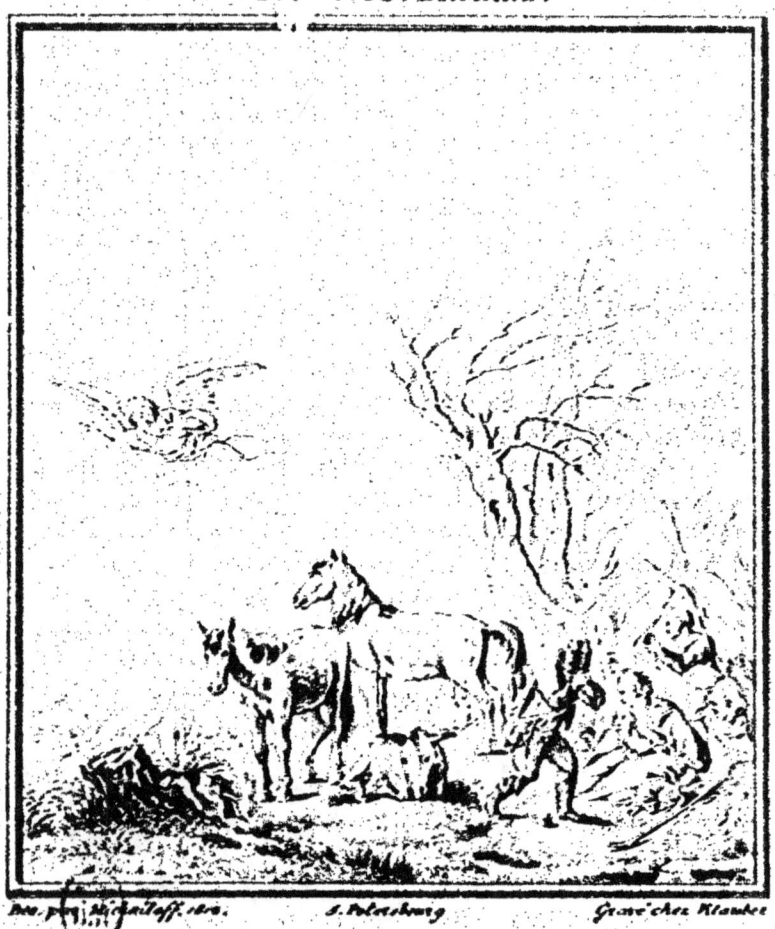

Ph.^s WOUVERMANS.

L'Apparition de l'Ange
aux Bergers.
du Cabinet de M.^r Duval

100 TÉNIERS (David, LE JEUNE).

A l'abri d'un grand arbre, une femme occupée à traire une vache écoute un homme placé vis-à-vis d'elle. Deux autres vaches, dans la demi-teinte, se voient derrière ces figures. Un troupeau de sept moutons occupe, sur le devant, le centre de cette composition. Une rivière sépare cette partie du tableau d'un village, dont on ne voit que quelques maisons cachées en partie par des arbres qui bordent le rivage. Un homme, un paquet sur le dos, et suivi d'un petit chien, traverse un pont qui joint les deux rives. Ce paysage est d'un ton très argentin. Donné par l'empereur, Paul Ier, à mademoiselle Nélidoff, sa favorite; et par elle au docteur Alexandre de Crichton.

<center>Sur bois, haut. 58 cent., larg. 46 cent.</center>

101 RUYSDAEL (Jacques).

Une grande ruine éclairée par le soleil se détache sur un ciel nuageux et sur un fond d'arbres : quelques fragments de mur sont épars sur le terrain. Deux beaux arbres que le temps a mutilés sont placés en avant de la ruine, leur couleur vigoureuse opposée au ton des briques dont les vieux murs sont construits produit le contraste le plus heureux. Une femme assise s'entretient avec le berger d'un petit troupeau composé d'une vache et de quelques moutons, un tronc d'arbre brisé, une mare, des roseaux et d'autres végétations comme Ruysdael savait les faire, un ciel brillant qui colore tous les objets d'une teinte dorée, enfin cet admirable feuillé qui a fait Ruysdael le Raphaël des paysagistes, rendent ce tableau, sinon supérieur, du moins égal à ceux qui forment le plus bel ornement de cette collection. (Du cabinet de M. CALANDRINI, à Genève.)

<center>Sur toile, haut. cent., larg. cent.</center>

102 WOUWERMANS (Philippe).

L'apparition de l'ange aux bergers. Par une nuit profonde, l'ange descend du ciel, rompt les nuages qui l'environnent, les disperse comme une vapeur légère, et répand sur tous les objets l'éclat d'une lumière mystérieuse. Une famille de bergers rassemblée près d'un abri rustique entouré d'arbres présente une scène des plus intéressantes : un jeune enfant se réfugie dans les bras de sa mère, derrière elle se cache une femme âgée, éblouie par la lumière, et un jeune homme fuit les mains croisées sur son visage, tandis qu'un vieillard, les bras élevés vers l'ange, recueille avec dévotion les paroles du messager divin. Deux chevaux, un âne, un chien et quelques brebis forment, avec les figures, un groupe disposé avec un goût parfait : à gauche, l'œil se perd dans un lointain immense couvert de nombreux troupeaux. Le tableau réunit presque toutes les parties de l'art :

conception hardie, expressions justes, dégradation de lumière savante, finesse de touche, coloris vigoureux, transparent et vrai. (De la galerie de WINCKLER, ci-devant du cabinet du comte DE VENCE.) ✻

Gravé par Beaumont et au trait chez Klauber.

Sur bois, haut. 41 cent., larg. 35 cent.

103 TÉNIERS (David, LE JEUNE).

A l'entrée d'une habitation rustique, plusieurs paysans, dont cinq réunis en groupe, boivent et fument; près d'eux est un petit chien; différents accessoires, tels qu'un tonneau, des pots de terre, un chaudron, enrichissent le premier plan séparé par une rivière d'un village qui occupe la droite du tableau. Dans le fond, plusieurs maisons entourées d'arbres et le clocher d'une église se détachent avec vigueur sur un ciel brillant. Ce tableau, d'une belle qualité, offre l'effet le plus piquant ainsi que le ton chaud des belles fêtes flamandes.

Gravé au trait chez Klauber. ✻

Sur bois, haut. 42 cent., larg. 64 cent.

104 TÉNIERS (David, LE JEUNE).

Sur un terrain sablonneux, formant un promontoire, deux pêcheurs ont étalé le produit de leur pêche, et sont en marché avec un amateur de marée. Un des pêcheurs sort un poisson d'un baquet et en fait l'éloge, tandis que son camarade, ou son rival, indique de la main des bateaux qui ne tarderont pas à amener de la marée fraîche. L'amateur semble indécis. Un jeune garçon, occupé à attacher une corde à une ancre, complète les personnages placés à l'avant-scène. Un bas-fond, qui borde le promontoire, est couvert de pêcheurs qui travaillent à tirer le filet; ils ont l'eau à mi-jambes; tous leurs mouvements sont vrais et leur action bien déterminée. Le fond présente un grand château et une mer légèrement agitée qui s'étend jusqu'à l'horizon. Les figures sont d'un dessin correct et d'un style plus relevé que Téniers n'a coutume de le faire. Les poissons jetés sur le sable sont d'une perfection de touche et d'une vérité à faire illusion. Le ton général de ce tableau est argentin; toutes les parties en sont également belles et soignées. Les figures du premier plan ont neuf pouces de proportion. (De la galerie WINCKLER.)

Sur toile, haut. cent., larg. cent.

105 RUBENS (Pierre-Paul).

Portrait d'une jeune femme blonde d'une belle figure et d'une expression

agréable, elle est coiffée d'un réseau garni de pierres précieuses, surmonté d'une toque de velours noir à plumes; elle porte un collier et des pendants d'oreilles en perles fines. Ce tableau ne laisse rien à désirer sous le rapport de la hardiesse et de la finesse de l'exécution.

<center>Haut. 63 cent., larg. 49 cent.</center>

106 HARAERT (Jean).

Intérieur d'une forêt marécageuse. De beaux arbres dominent le tableau dans toute sa hauteur. Une chasse au cerf peinte avec verve et amour par Adrien Van den Velde ajoute au mérite de ce tableau qui est un des plus beaux du maître. (Du cabinet du ROI DE POLOGNE ci-devant CROISEUL.)

<center>Sur toile, haut. cent., larg. cent.</center>

107 KAREL DUJARDIN.

A la tête d'une bande de musiciens ambulants, un homme vêtu d'une veste rouge, les bas sur les souliers et tout l'habillement dans le plus grand désordre, danse d'une manière grotesque; derrière lui, un joueur de vielle, un chanteur et des chanteuses composent la troupe. Un jeune garçon vu par le dos, les mains dans les poches de sa culotte, regarde avec plaisir cette scène burlesque. Ce charmant tableau ne laisse rien à désirer, quoiqu'il ne soit pas également terminé dans toutes ses parties; il est surtout remarquable par sa couleur, et par le comique et la naïveté des expressions.

Gravé par Gutemberg. (Du cabinet de M. ARMAV, d'Orléans.)

<center>Sur cuivre, haut. cent., larg. cent.</center>

108 BERGHEM (Nicolas).

Au pied de rochers escarpés d'où tombent d'abondantes cascades, un berger vêtu d'une peau de mouton vient abreuver son troupeau. La fraîcheur du lieu qu'il a choisi contraste heureusement avec la chaleur accablante qu'indique l'éclat du ciel. Trois belles vaches, un âne, un chien, des troncs d'arbres chargés de belles mousses présentent un riche et pittoresque ensemble.

<center>Sur toile, haut. cent., larg. cent.</center>

109 GREUZE (Jean-Baptiste).

Tableau connu sous le nom de *L'Ivrogne*; la tête de la mère est belle d'expression. Que de souffrance morale dans ce regard attaché sur l'homme dégradé qu'elle a aimé, sur le père de ces deux enfants qui ont faim et qu'elle lui pré-

senté ! La jeune fille, l'aînée des enfants, est, s'il est possible, plus étonnante d'expression, une multitude de mouvements divers et indéfinissables de l'âme, réunis sur sa charmante tête et sur toute sa personne, finissent par produire un sentiment de profonde tristesse. Le petit garçon est encore une de ces expressions que Greuze seul a su rendre. Le chien même semble comprendre ce qui se passe au logis. Greuze a communiqué son âme à toute cette scène qui est entièrement due à son pinceau. Il serait superflu de parler des accessoires, tous en accord parfait avec le sujet, etc., etc. Ce tableau soigné dans toutes ses parties est du plus beau temps du maître. Sa conservation est parfaite.

Ce tableau a été peint pour M. *Duval.*

Sur toile, haut. 73 cent., larg. 91 cent.

110 NÉER (Arnould Van der).

Un clair de lune. Les rayons de la lune, près de l'horizon, se reflètent dans une rivière bordée d'un côté par un village. On voit dans le fond quelques voiles; sur le premier plan, trois vaches, deux moutons; des broussailles et une clôture rustique font les frais de la composition. Ce tableau doit être classé parmi les meilleurs du maître. (De la galerie WINCKLER.)

Sur bois, haut. 47 cent., larg. 64 cent.

111 RUYSDAEL (Jacques).

Ce tableau rappelle le *Coup de soleil* du musée de Paris. Le ciel est couvert, et c'est seulement à travers une percée de nuages que le soleil éclaire un champ que l'on moissonne, et une partie du lointain : tout le reste est dans la demi-teinte; pris à vol d'oiseau, ce paysage présente une vaste étendue; au premier plan, on voit une femme près de l'entrée d'une cabane; au-delà du champ, qui est au second plan, un grand chemin conduit à un moulin à vent. Une rivière portant quelques embarcations occupe la gauche du tableau. (De la galerie WINCKLER.)

Sur toile, haut. cent., larg. cent.

112 VELDE (Adrien Van den).

Sur une pelouse, au bord d'un ruisseau, cinq belles vaches de couleurs et de positions variées se détachent sur une masse de ruines d'un ton vigoureux. Une d'elles est couchée et vue de profil, recevant la principale lumière; deux agneaux couchés à ses côtés. Plus rapproché des ruines, et dans la demi-teinte, n villageois cherche à donner un baiser à une jeune fille, sans se douter qu'il

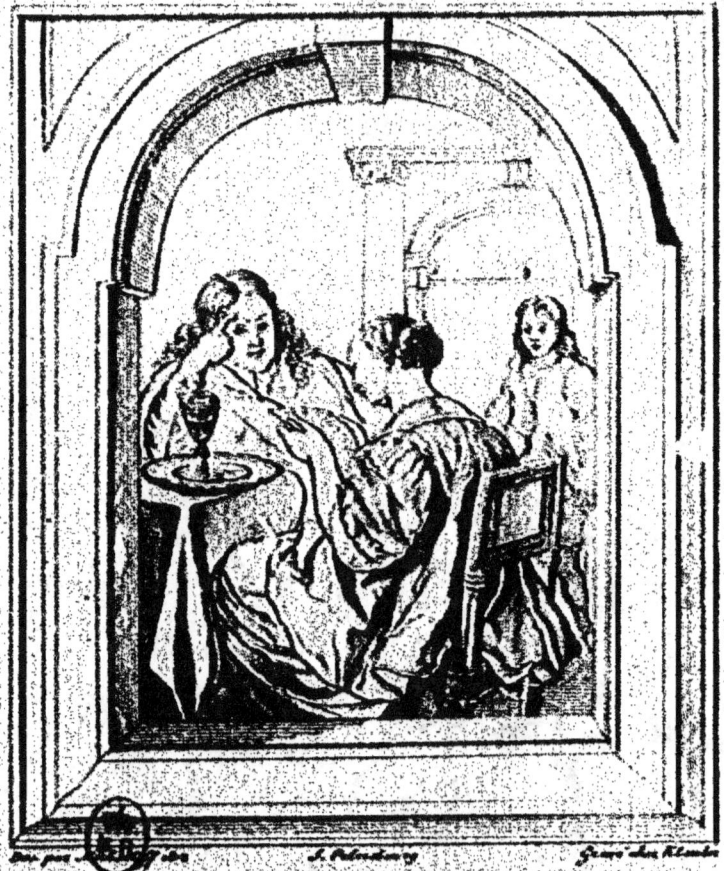

F. Meiris Sa Femme et son Fils
du Cabinet de M. Duval
Sur bois h. 15 l. 11

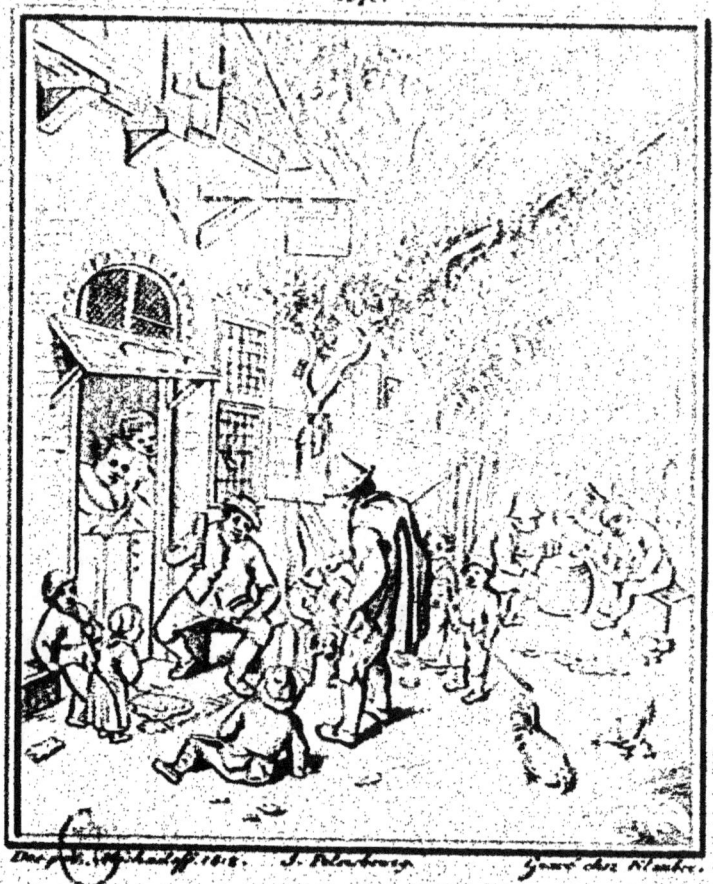

du Cabinet de M.^r Duval

est observé par deux petits pâtres placés du côté opposé. Un ciel brillant et nuageux contribue à répandre la lumière la plus douce sur tous les objets. Tout est parfait dans ce précieux tableau.

Gravé au trait par Klauber. ❋

<center>Sur toile, haut. 31 cent., larg. 41 cent.</center>

113 OSTADE (Adrien Van).

Devant une hôtellerie de campagne, on voit une famille de paysans rassemblée pour écouter un joueur de vielle. Le chef assis près de la porte tient un verre de bière d'une main, et de l'autre sa pipe : sept enfants ont quitté leurs jeux et font groupe autour du virtuose. La mère, dans l'intérieur de la maison, appuyée contre la porte, jouit du bonheur de ses enfants, et un serviteur placé derrière elle prend également part à la fête. A droite, au second plan, à l'abri d'une treille, trois paysans assis autour d'un tonneau boivent et fument en causant ensemble. Le fond présente un paysage ; on y distingue une femme conduisant un enfant et un porc près de l'entrée d'une habitation. Un coq et deux poules, au premier plan, contribuent à donner de la vie à cette scène champêtre. Une rigueur de coloris extraordinaire jointe à la plus grande clarté : les attitudes et les expressions de toutes les figures d'une vérité parfaite, un dessin ferme et spirituel, enfin, ce qui est si rare en peinture, l'air qui circule autour des objets et qui fait que l'œil les contourne tous, assignent à ce tableau une place dans le cabinet le mieux choisi. (Du cabinet de l'amiral Reinax, ci-devant du général Berzay à Saint-Pétersbourg.)

Gravé au trait chez Klauber. ❋

<center>Sur bois, haut. 30 cent., larg. 23 cent.</center>

114 MIÉRIS (François, le Père).

François Miéris, le Père, accoudé sur une table couverte d'un tapis vert, la tête appuyée sur sa main, a devant lui un verre à moitié rempli de clairet : il écoute avec intérêt la lecture que sa femme fait de la gazette. Son fils Guillaume survient tenant d'une main une guitare et un papier de l'autre. La perfection du pinceau, la fermeté du dessin, la force et l'harmonie de la couleur ne sauraient être poussées plus loin. (Ce tableau sort de la galerie Winckler.)

Gravé au trait chez Klauber. ❋

<center>Sur bois, haut. 33 cent., larg. 28 cent.</center>

115 KAREL DUJARDIN.

Paysage représentant un site du midi de la France, enrichi de belles fabri-

ques. L'on voit sur le premier plan un troupeau de bœufs conduit par un homme à cheval, qui lève un bâton pour frapper un des animaux qui se dérange de sa route. Un vieux pâtre un bâton à la main, et un jeune berger jouant du flageolet suivent le troupeau. Un chien, quelques plantes et des troncs d'arbres couverts de mousse ornent le devant. Le ciel chargé de nuages, et le ton vigoureux et chaud indiquent une journée d'été par un temps de pluie. C'est un des ouvrages les plus terminés et des plus parfaits de ce grand artiste. (Du cabinet de M. Randon de Boisset.)

Gravé au trait chez Klauber. ✻

Sur toile, haut. 57 cent., larg. 43 cent.

116 REMBRANDT (Van Ryn).

La résurrection de Lazare. Dans l'intérieur d'une grotte, Jésus, debout sur la pierre qui recouvrait la tombe, les yeux élevés au ciel, ordonne de la voix et du geste à Lazare de se lever. Marthe et Marie, accompagnées des amis de la famille et de quelques Juifs, se pressent autour du tombeau. Lazare est rendu à la lumière : le sentiment de la reconnaissance se peint déjà sur son visage, où la mort cependant domine encore la vie. L'étonnement, le bonheur, se manifestent sur toutes les physionomies ; mais c'est dans cette magie d'effet, que seul a possédé Rembrandt, qu'il faut surtout chercher la source de la poésie mystérieuse et sainte dont toute cette scène est empreinte, et dont le spectateur, connaisseur ou non, se sent profondément ému. (De la galerie Winckler.)

Gravé au trait et légèrement terminé, par Klauber. ✻

Sur bois, haut. 96 cent., larg. 81 cent.

117 HEYDEN (Jean Van der).

Vue d'une église (le Westerkeerk) et des bâtiments environnants à Amsterdam. Le premier plan présente un canal : une rangée d'arbres, interposés entre le bâtiment et le canal, interrompt leur uniformité et contribue à faire valoir les effets brillants du soleil. Tous les détails sont rendus avec une finesse de touche étonnante ; les couleurs locales les plus prononcées, le fini le plus minutieux dans les parties les moins apparentes, loin de nuire à l'effet général, semblent avoir été pour l'artiste les conditions nécessaires pour l'obtenir. De nombreuses figures, l'eau, ainsi qu'un bateau, peints par Adrien Van den Velde, ajoutent encore au mérite de ce tableau. ✻

Sur bois, haut. 41 cent. 1/2, larg. 59 cent.

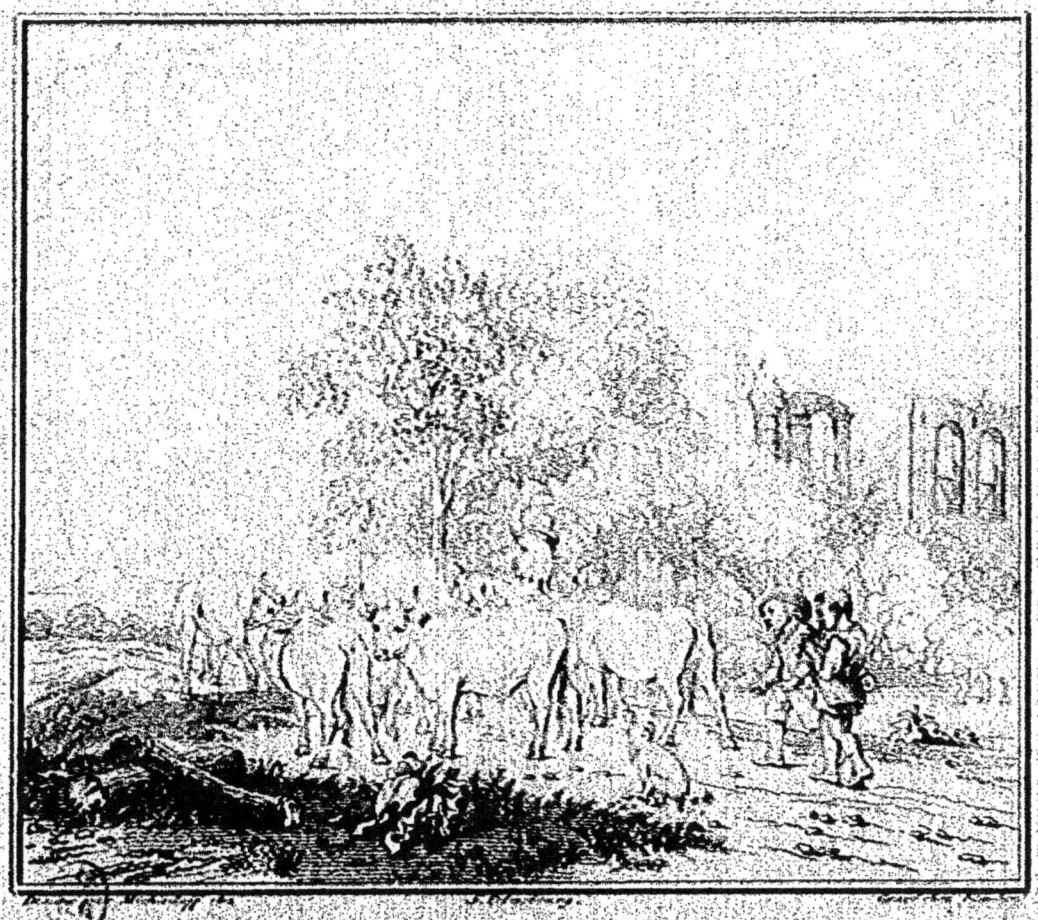

du Cabaret de M.r Duval

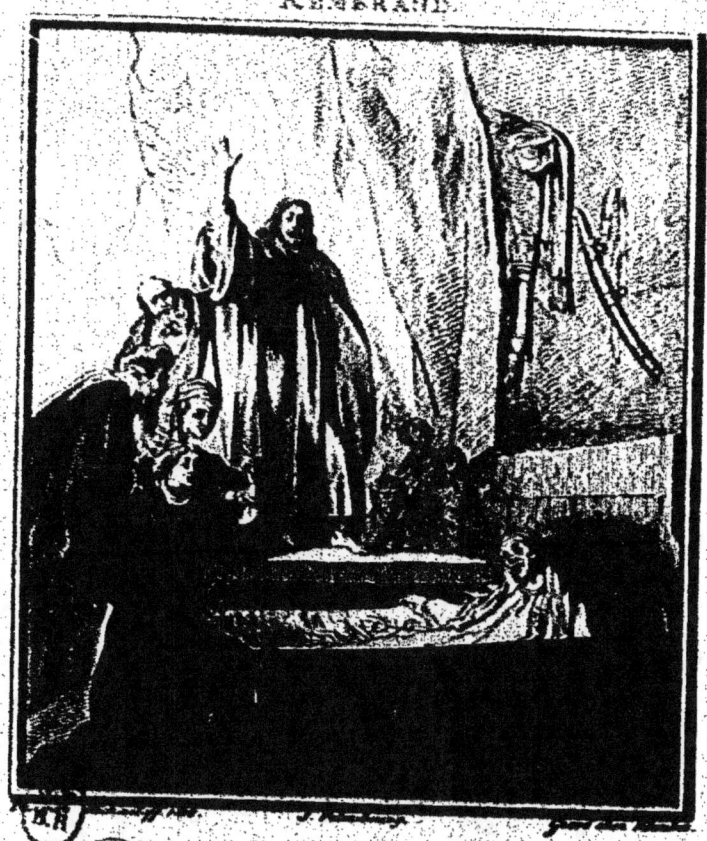

Résurection de Lazare
du Cabinet de M.ʳ Duval
Sur bois haut 38.ᵖᵒᵘ l.ʳ 32.

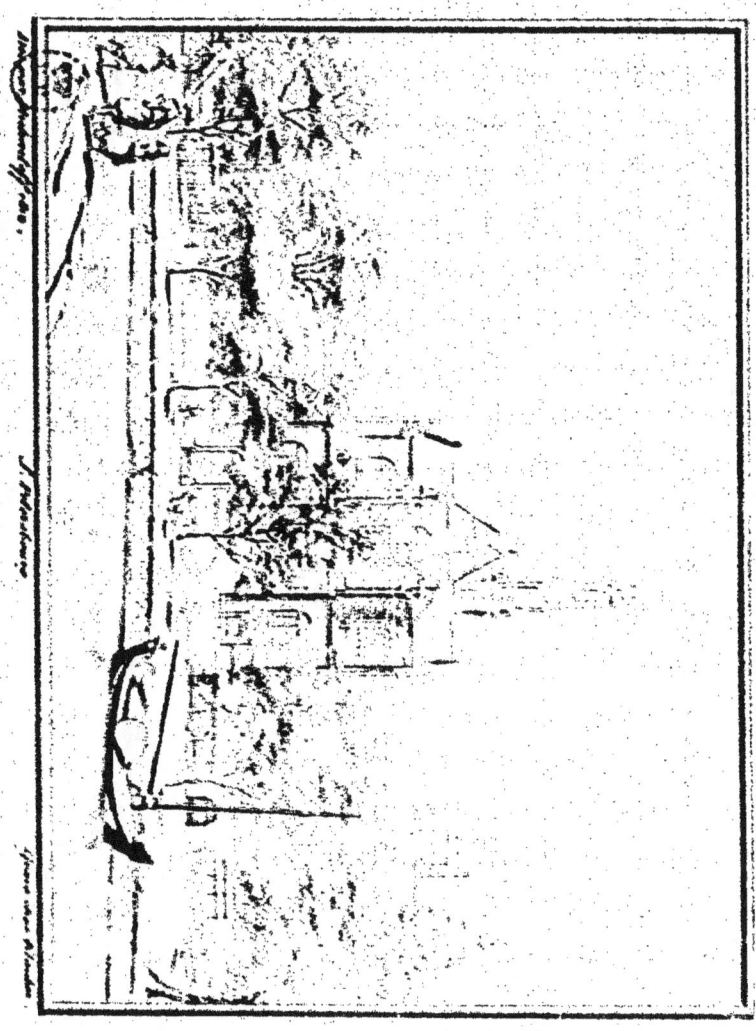

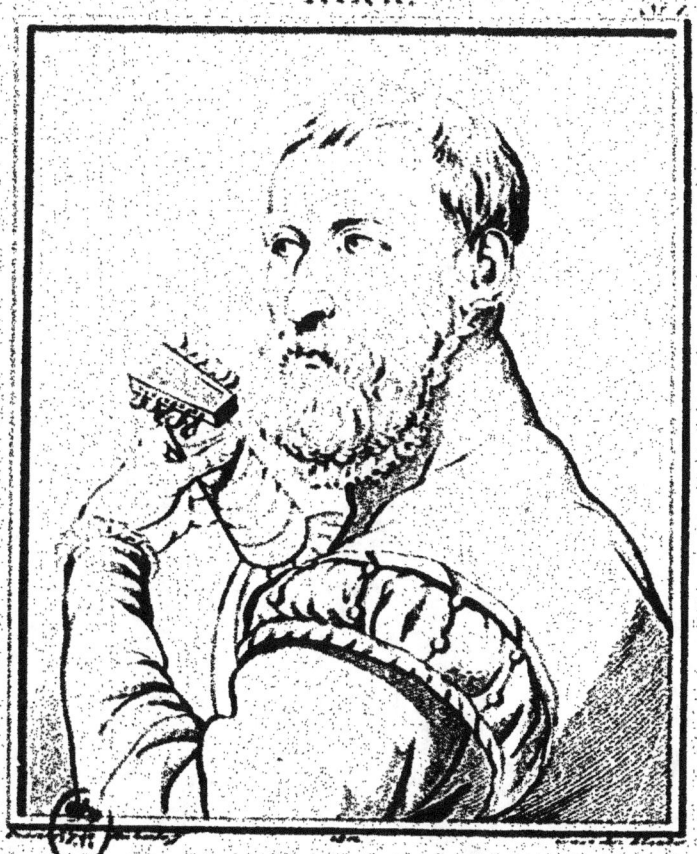

Portrait de l'Arioste
du Cabinet de M. Duval

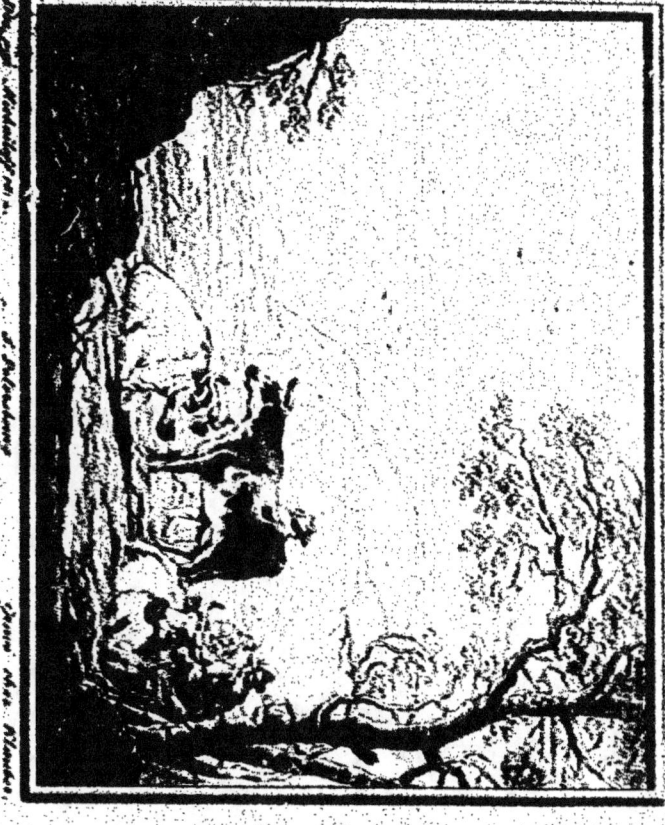

118 CUYP (Albert).

Dans un riche pâturage on voit deux vaches couchées, et sur un plan un peu plus reculé une troisième debout : le berger placé derrière celle-ci, prend part à la conversation d'une femme et d'une jeune fille. Ce groupe se détache sur une montagne d'un ton chaud et vaporeux et occupe la droite du tableau ; un grand arbre le domine du même côté dans toute sa hauteur. Une rivière et un fond montagneux le terminent à gauche. La richesse du ton, la vérité de la couleur et particulièrement l'effet brillant et harmonieux du soleil répandu sur toutes les parties du tableau, lui assurent une première place parmi ceux de cet habile peintre. (Du cabinet du prince baron DOLGOROUKY.) ✱

Sur toile, haut. 91 cent., larg. 1 mètre 10 cent.

119 TITIEN.

Portrait de l'Arioste. Il appartenait à Titien de peindre le chantre de Ferrare : le pinceau était digne de la lyre. Aussi quelle noble inspiration dans cette tête! quel calme dans ce regard profond et malignement scrutateur! un beau vers, une pensée sublime ou badine, se jouent sur ses lèvres, qu'une belle barbe recouvre en partie : tout, dans cet admirable portrait, commande l'admiration.

Supérieurement gravé par Bouvier de Genève; au trait chez Klauber et par Walker. (De la galerie WINCKLER.) ✱

Sur toile, haut. 55 cent., larg. 44 cent.

120 WOUWERMANS (Philippe).

Tableau connu sous le nom du *Bûcheron.* Deux hommes chargent une charrette avec le bois d'un arbre, qu'un bûcheron, armé de sa hache, est en train d'abattre, tandis que sa femme, un enfant dans les bras, le regarde travailler, et qu'une petite fille ramasse des bûchettes. Deux chevaux dételés et un chien sont près de la voiture. Un ciel nuageux et les arbres dépouillés de feuilles annoncent les derniers jours de l'automne. Ce tableau est de la plus belle qualité. (Du cabinet de POWIS, à Bruxelles.)

Sur bois, haut. 36 cent., larg. 36 cent.

FIN.

www.ingramcontent.com/pod-product-compliance
Lightning Source LLC
Chambersburg PA
CBHW071427220526
45469CB00004B/1449